新编高等院校艺术类精品课程系列教材

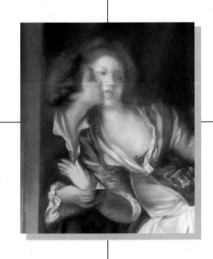

U0147525

Painter&Photoshop

数码影像绘画

Digital Image Painting

郑 迁　刘晓峰　编著

华中科技大学出版社

中国·武汉

图书在版编目(CIP)数据

Painter & Photoshop 数码影像绘画/郑迁　刘晓峰　编著. —武汉:华中科技大学出版社,2008 年 11 月
　ISBN 978-7-5609-4501-9

　Ⅰ. P…　Ⅱ.①郑…　②刘…　Ⅲ. 图形软件,Painter 、Photoshop　Ⅳ. TP391.41

　中国版本图书馆 CIP 数据核字(2008)第 057354 号

Painter & Photoshop 数码影像绘画　　　郑迁　刘晓峰　编著

策划编辑:谢　荣

责任编辑:何　赟　　　　　　　装帧设计:张君丽　郑　迁

责任校对:汪世红　　　　　　　责任监印:周治超

出版发行:华中科技大学出版社(中国·武汉)
　　　　武昌喻家山　　邮编:430074
　　　　电话:(027)87557437

录　　排:武汉星明图文制作有限公司

印　　刷:湖北新华印务有限公司

开本:880mm×1230mm　1/16　　印张:6.5　　　　字数:136 000
版次:2008 年 11 月第 1 版　　印次:2008 年 11 月第 1 次印刷
ISBN 978-7-5609-4501-9/TP·652　　　　定价:39.00 元

编　委　会

丛书主编　张君丽

丛书编委　王清丽　湖北经济学院

　　　　　　王　敏　武汉职业技术学院

　　　　　　段　岩　湖北美术学院

　　　　　　孙国涛　武汉工程大学

　　　　　　何广庆　三峡大学

　　　　　　何　伟　武汉交通职业学院

　　　　　　李　科　长江大学

　　　　　　郑　达　华中师范大学

　　　　　　贾朝红　广西大学

　　　　　　董莎莉　武汉工业学院

　　　　　　潘　锋　湖北大学

　　　　　　魏建明　湖北工业大学

　　　　　　刘　昊　武汉交通职业学院

　　　　　　刘宏晖　湖北师范学院

FOREWORD

前　言

电脑图形技术的发展，使得传统手绘的种种便利与特点得以在软件中体现出来。由 Corel 公司出品的 Painter 是目前世界上最为完善的电脑美术专业绘图软件之一，利用 Painter 我们几乎可以得到传统绘画中的一切绘图工具以及手绘的效果，而且在展示交流的方便程度上也大大超越了传统材料。

目前高等艺术院校都开设了平面设计、数码影像、动画、影视编辑等专业，对数字绘画、摄影及后期制作感兴趣的人也越来越多。本书结合影像专业的特点，主要讲述如何利用 Painter/Photoshop 等软件，对影像资料进行艺术加工与再创造，将传统手绘技巧转化为数字绘画的过程。

全书共六章，第一、二章通过概述影像、绘画的发展与交融历程，说明将影像概念与绘画结合这一当代表达方式的重要性；第三章简要介绍数码影像绘画这一新的绘画技术与语言；第四至第六章通过范例与具体操作方式、图解过程、步骤图，使读者了解 Painter 的应用范围与使用技巧，并能运用于海报设计、漫画、插图、影视拍摄前期的分镜头创作、后期修饰和更为独立的艺术创作与传达。除此以外，本书还在最后向读者特别推荐了一些优秀的插画网站，附录了 Painter 中常用的中英文对照参考。

本书收录的内容可能有些部分是读者已经掌握的，也可能有些部分不能满足读者更进一步的需要，但希望读者可以从本书中获得对自己有帮助的内容，发现绘画的乐趣。

由于时间仓促，加之作者水平有限，书中疏漏与不足之处在所难免，希望广大读者朋友批评指正。

郑　迁

2008 年 4 月

CONTENTS

目　录

第一章　影像绘画概说

观和思维模式。镜头的运动性、偶然性、时间性，取代了传统绘画艺术中造型的恒定与刻意。对于绘画，观众也许会说看不懂，而对于影像观众却可以发表各自的看法。这种更为平民化和大众化的视觉艺术使得许多当代的艺术工作者对其十分热爱。而这种最为流行的视觉语言，也极大地拉近了观众与作品的距离。

第一章　影像绘画概说

第一节　影像绘画的概念

影像的概念包含图像和活动图像两类。

影像绘画则是指运用"影像"为作品表现核心元素的绘画形式。它既可以是用绘画的方式表现影像的视觉效果，也可以是依赖和运用影像技术手段进行绘画。

图 1　"（影像是）走向现实的必不可少的拐杖。"
——格哈特·李希特（Gerhard Richter）

随着影像技术的空前发展，影像艺术，不仅改变着大众的审美趣味，也直接影响了从事视觉艺术工作的人群。在传统的艺术院校教学中，我们学习素描色彩，其技法主要来源于古典绘画的技巧，对于绘画艺术的理解和欣赏趣味也来源于此。随着摄影与电子技术的发展，数码影像与电影逐渐成为大众生活中最主流、最重要的娱乐和审美载体。影像艺术，其构成的元素——声、光、时间对传统的造型艺术起着强烈的影响，这种影响涉及艺术家的审美理念、视觉习惯、创作的取材、技法、造型等众多方面（图 1）。电影、电视、数码影像、计算机图形设计等新型影像技术正在形成一个更为庞大的新的多媒体化的影像世界。

影像技术的发展，尤其是摄影摄像的数码化，影响了人们的视觉习惯，电影更作为一种工业化的娱乐方式改变着人们的审美

以影像作为图像资料、观察方式和审美取向正在被越来越多的艺术家所接受和采纳，无论是流行于文化领域的漫画、插画，还是纯艺术领域中的绘画、观念艺术、录像及多媒体艺术，都各自借鉴和使用大量影像化的语言(图2、3)。影像绘画方式成为流行，也成为经典。在电影和游戏创作中，分镜头的创作、场景和角色的设定，也都大量使用影像式的绘画方式以期与镜头语言达到更好地配合。

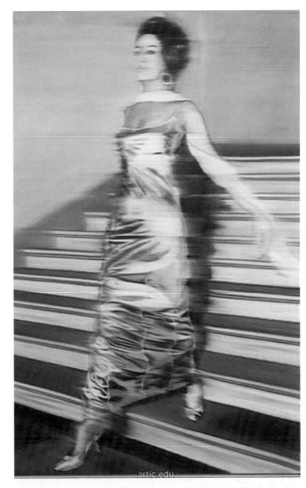

图2　德国当代著名艺术家格哈特·李希特，其绘画作品的来源就都是照片或者电视电影的某个片段

图3　格哈特·李希特作品

电脑的普及产生了大量的数字化影像作品。一方面,这样的作品有硬件升级带来的诸多技术特征;另一方面,好的影像作品也需要好的美术技巧与修养为基础。以数字影像为资源,以电脑为工具,正好弥补传统艺术与现代技术之间的代沟。它的出现,也使得很多以传统方式工作的艺术家自然地转到以电脑技术为创作手段的影视艺术设计中。而新兴的艺术家们也可以不必费力地寻找材料、工具学习传统手绘技术,有了电脑手绘,他们可以更自由地探索诸多表现方式,并加以运用到更为广阔的领域之中。

第二节　影像绘画与电脑手绘

电脑图形技术的发展,使得传统手绘的种种便利与特点得以在软件中体现出来(图4)。将传统手绘特点表现得最好的软件是 Corel 公司出品的 Painter,它是目前世界上最为完善的电脑美术专业绘图软件之一,结合 Wacom 公司出品的影拓3代绘图板(图5、6),我们几乎可以得到传统绘画中一切的纸张、材料和绘图工具,以及一切手绘的效果。而展示交流的方便程度也大大超越了传统材料的空间限制,我们可以借助电脑、幻灯、打印与印刷的一系列环节来展示数字手绘作品,只需要一张光盘的数据。在备份方面也更加安全和精准一致。而通过互联网,我们的作品也会被更多的人所了解和喜爱。

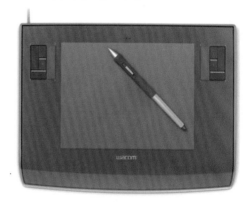

图5　影拓三代 6x8/A5 数位板

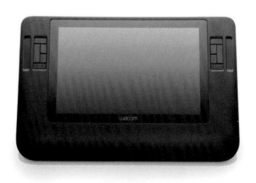

图6　新帝 12WX 液晶数位屏

图4　在设计领域广泛运用的苹果电脑

第二章　影像与绘画的关系

第二章 影像与绘画的关系

第一节 影像的历史

摄影自 19 世纪 30 年代诞生以来已有 160 余年的历史
（图 7 ）。1895 年奥古斯特·卢米埃尔和路易斯·卢米埃尔(法国) 发
明了手提式电影放映机,并在巴黎公开放映电影,电影的诞生也
有 110 余年(图 8、9)。它们与绘画的历史相比要短暂得多。

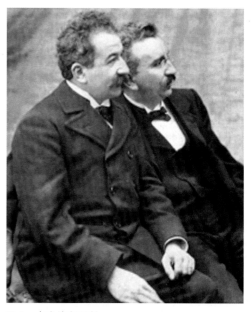

图 8　卢米埃尔兄弟

图 9　手提式电影放映机

摄影术的历史是随着工业文明的进
程开始的,它的出现与工业技术的发展密
不可分,并伴随着现代历史的发展产生了
无数的风格与流派。从最初的视觉记录功
能发展到现实主义、浪漫主义、超现实主
义,以及诸多后现代风格的观念摄影。被
当作记录、纪实媒介的摄影和被当作艺术
的、作为绘画的竞争者的摄影,产生了布
列松、杜瓦诺、萨尔加多等现实主义大师
和辛迪·舍曼、安德烈亚斯·古尔斯基、荒

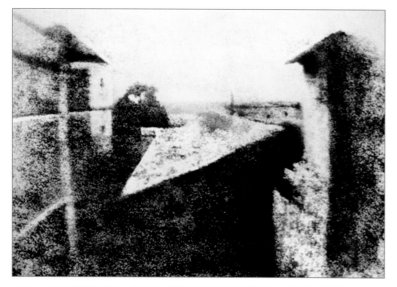

图 7　1826 年法国夏日,约瑟夫·涅普斯拍摄了这张摄影史上的第一张照片

图10 布列松作品

图11 辛迪·舍曼作品
美国女艺术家辛迪·舍曼从事大量的叙事性质的
自拍肖像创作

图12 杜瓦诺作品

图13 荒木经纬作品

木经纬等观念摄影艺术家(图10~13)。

在电影发展的过程中,科学技术的运用更为复杂,如照相制版工艺、摄影枪、胶卷、活动电影摄影机、手提式电影放映机、留声机、录音机……每一次新影像技术的诞生都被迅速用于对电影的探索与创造之中。在它诞生的短短30多年间就已建立起庞大的电影工业体系,有情节的故事片开始成为电影工业的标准产品,随之出现了有声电影。好莱坞商业电影体系也在这时诞生。与此同时,早期独立电影人也通过各自的努力,在光、声、时间等构成电影的特殊元素中不断探索,创作出大量的实验电影。这些电影带有强烈的探知欲望,对于电影镜头语言的运用和表现人类感知行为的各个领域起到很大的推动作用。电影,成为包罗人类历史上所有艺术元素的艺术形式和最为新颖的工业技术发展的结晶产物。电影的风格流派层出不穷,出现了许多世界级的电影大师,如谢尔盖·爱森斯坦、让·雷诺阿、玛雅·德伦、英格玛·伯格曼、安东尼奥尼、费里尼、戈达尔、库布里克等等(图14~16)。电影工业的发展和商业化的运作方式催生了许多类型化的电影,如史诗片、文艺片、爱情片、科幻片、恐怖片等等。这些电影表达了社会、人文、人性等各个方面的内容,是人类精神的一种折射。

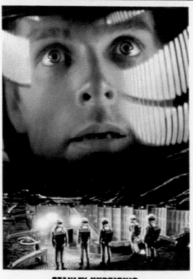

图 14　瑞典电影大师英格玛·伯格曼

图 15　斯坦利·库布里克作品《2001 漫游太空》

傻瓜照相机的问世和 LOMO LC-A 相机（图 17~19），带来的随意化的拍摄潮流，大大降低了拍摄技术的门槛，消解了摄像术的严肃性与精英性。16 毫米手持摄影机的诞生，也造就了不少独立电影人（图 20、21）。现在，数码照相机和数码摄影机（图 22、23）的普及更大大降低了拍摄成本。因特网和博客的出现提高了相片与视频的交流和观赏速度，每个人都可以随时拿起相机和 DV 来记录自己的生活，通过影像来传达对世界的感受。三维图形技术的发展更推动了新的摄影技术，现在在数字摄影棚里，可以虚拟出史前怪兽和栩栩如生的现实世界。它们可将人类的眼睛与思想延伸到不可思议的境界。可以说，世界进入了读图时代，而影像则成为没有障碍、最易于沟通的全球性流行语言。

图 16　安东尼奥尼

图 17　LOMO 相机

图 18　模糊与随机性，这种 LOMO 态度解放了所有传统意念的追随者

图 19　LOMO 相机成像出现的暗角和饱和的色彩吸引了众多的年轻人

图20 手持摄影机

图21 三个镜头的手持摄影机

图24 （宋） 马远《雪展观梅图》

图22 数码照相机

图23 数码摄相机

第二节 绘画的历史

作为人类最古老的艺术方式之一——绘画，在摄影出现以前，承担了最重要的记录和表达视觉印象的功能。东、西方的绘画，在漫长的历史过程中，发展出各自的特点。

东方绘画艺术以中国绘画为代表，中国绘画是中国文化的重要组成部分，根植于中国悠久历史文化土壤之中。它不拘泥于外表形似，而强调神韵。毛笔、水墨、宣纸这些材料是中国文化气质的外化凝结，而平淡自由、亲近自然，是中国文化追求天人合一境界的精神体现。中国古典绘画具有高度的概括力与想象力，并出现了绘画题材的分类。人物画、山水画、花鸟画在理论上和创作上形成了一套独特的体系，其内容、形式、技法都取得了较高的成就。文人学士们亦把绘画视作雅事并提出了鲜明的审美标准。元、明、清时期，文人画获得了突出的发展，它强调抒发主观情绪，"不求形似"、"无求于世"，不趋附大众审美要求，借绘画以示高雅，表现闲情逸趣，倡导"师造化"、"法心源"，强调人品与画品的统一，并且注重将笔墨情趣与诗、书、印有机融为一体，形成了独特的绘画样式，从而涌现出了众多的杰出画家和画派，以及难以数计的优秀作品（图24）。

在西方,绘画艺术起源于希腊艺术,自希腊以来的西方古典绘画强调"再现性",倾向于庄严、静穆、单纯、和谐的古典意蕴。欧洲中世纪,受基督教制约,西方美术不注重客观世界的真实描写,而强调宗教精神世界的表现,绘画形象也显得僵硬呆板。15世纪末到16世纪中叶进入文艺复兴时期,西方绘画以坚持现实主义方法和体现人文主义思想为宗旨,在追溯古希腊、古罗马艺术精神的旗帜下,创造了最符合现实人性的新艺术。这个时期的代表人物有达·芬奇、米开朗琪罗、拉斐尔,被称为"文艺复兴三杰"(图25、26)。

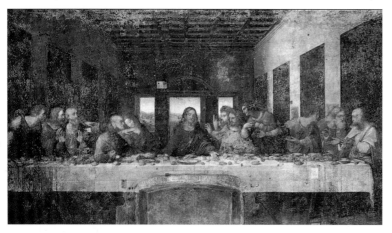

图25 达·芬奇《最后的晚餐》

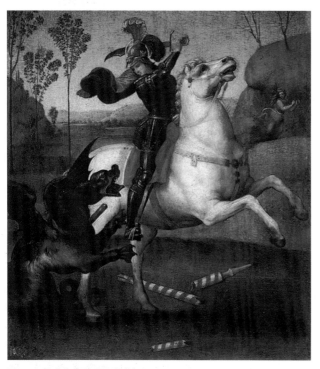

图26 拉斐尔《圣乔治和龙》

17世纪的西方绘画又开创了一个生机勃勃的新局面,出现了具有强烈的动势、戏剧性、光影对比及空间幻觉等特点的"巴洛克艺术",强调理性、形式和类型表现的"古典主义"和学院派,拒绝遵循古典艺术的规范以及"理想美",忠实地描绘自然的"写实主义"。18世纪的西方绘画,华丽、纤巧,追求雅致、珍奇、轻艳、细腻及感官愉悦的洛可可风格兴盛一时。与此同时,现实主义也得到发展。19世纪后期在法国产生了印象派。受到现代光学和色彩学的启示,印象派的画家们注重在绘画中表现光的效果。代表画家有马奈、莫奈、雷诺阿、德加、毕沙罗、西斯莱等。继印象派之后还出现了新印象派(代表画家是修拉和西涅克)和后印象派(代表画家是塞尚、凡·高和高更)。而实际上后印象派与印象派的艺术主张并不相同甚至完全相反。其中凡·高的绘画着力于表现自己强烈的情感,色彩明亮,线条奔放。高更的绘画多具有象征性的寓意和装饰性的线条与色彩。塞尚的绘画则追求几何性的形体结构,他因而被尊称为"现代艺术之父"(图27)。

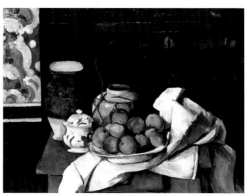

图27 塞尚《静物》

20 世纪后的绘画艺术朝着表现、抽象和重视点线面、色彩、笔触等绘画自身语言的方向发展（图 28）。绘画领域里产生了形形色色的派别和思潮：抽象主义、立体主义、极简主义、梦幻的超现实主义、表现主义、波普主义等等。这些现代绘画，或强调形式结构与画面点线面元素的构成秩序，或关心内在情感及精神的表达，或表现潜意识和梦幻深处秘而不宣心灵的本质。绘画创作呈现出对客观再现的漠视和对主观表现的强调的新趋势。

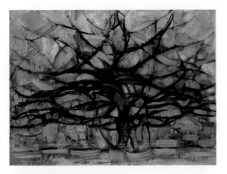

图 28　蒙德里安《苹果树》

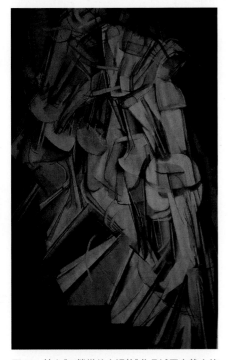

图 29　杜尚《下楼梯的女裸体》作品试图在静止的画面中呈现出运动的过程。杜尚对自己的作品解释为"时间与空间通过抽象运动反映的一种表现"

第三节　影像与绘画的关系

"随着照相摄影的诞生，手在形象复制过程中便首次减轻了所担当的最重要的艺术职能，这些职能便归通过镜头观照对象的眼睛所有。"摄影术发明以后，西方的写实绘画逐渐失去了它原有的社会功能，但绘画的形式感和美学价值反而逐步明晰起来，并对西方绘画传统的观察方式和描绘方式产生了巨大影响（图 29）。德国学者本雅明(Walter Benjamin)在 1936 年发表的《机械复制时代的艺术作品》一文中，引用了法国诗人瓦雷里(Paul Valery)的一段话，提出了转型时代的新感受方式与艺术观念："一切艺术都有物理的部分，但已不能再如往昔一般来看待处理，也不可能不受到现代权力与知识运作的影响。……我们应期待的是如此重要的新局面必会使一切艺术技术改头换面，从而推动发明，甚至可能巧妙地改变艺术本身的观念。"从 19 世纪和 20 世纪初著名艺术家德拉克洛瓦、库尔贝利用照片作为画稿的参照物到 20 世纪 60 年代以来越来越多的艺术家对摄影投以青睐，手工性的架上绘画艺术从影像艺术中吸收了诸多新的表现手段和艺术观念，极大地丰富了架上绘画的表现空间，增加了绘画的多义性和综合性。而对于只有 150 多年历史的影像艺术来说，其发展必然会向历史悠久、辉煌的绘画借鉴，从绘画中汲取灵感。在这个过程中，它一方面作为一种视觉资源和技术手段为艺术家借鉴，另

一方面以自身的创作或成品进入当代艺术（图 30~35）。

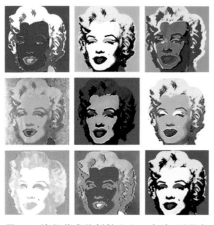

图 30　流行艺术的创始人之一安迪·沃霍尔将一些大众熟知的形象的照片改变成色彩浓艳的丝网画

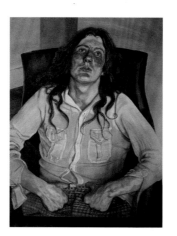

图 31　弗洛伊德的绘画带有一种类似希区柯克电影手法的神奇效果

图 35　意大利图像艺术家 Lucio Valerio Pini 作品

图 32　英国著名的当代艺术家大卫·霍克尼随意而包容地选取题材和创作方式，行走于绘画和摄影之间，"不确定性"使他成为西方后现代艺术世界中颇具特点的一位艺术家

图 33　西班牙画家纳兰霍采用电影蒙太奇的手法，细致逼真地描绘，创造出柔美虚幻的画面

图 34　捷克摄影师强·索德克作品

当代艺术体现为多种艺术元素混合的后现代性，我们可以在一场电影中看到古典油画的影子，在一部戏剧中体味实验音乐的韵味，在绘画中看到诸多影像的元素。从前的艺术门类里的不同语言现在可以被艺术家自由地运用到各自的作品中，以配合其意图、情感的表达。这也给艺术欣赏者们带来更为丰富的精神体验。艺术创作进入多种概念与多种媒体共同参与的时代，这也给艺术家们提出了更多的要求，无论是对古典艺术、现代艺术、文学，或是对音乐，还是对当代媒体领域的了解，都成为艺术家们的必修课。了解得越多，其艺术的创作就越能体现出一种丰富的意味，越能提供更广阔的审美空间。这样的冲击和交集使得影像与绘画的内涵得到新的扩展，从而更具包容性、综合性和交流性。

第三章　　当代影像绘画语言

前文也已提及。在日式、美式的漫画中，也是以镜头的移动与切换为特点来讲故事的，这与我们国家以单幅完整画面讲故事的连环画有所不同（图 36~38）。

第三章 当代影像绘画语言

影视、电脑多媒体、网络三种当代视听载体，产生了新的技术与艺术语言，传达出更为当代的思想与情感。影像与动态的观看方式早已经成为主流，与大众生活融为一体。绘画作为传统视觉载体和审美方式的地位早已被其取代。但是影视语言，如构图、人物场景、色彩氛围、光线等等则是以绘画的基本语言为基础的。一部影视剧如果缺乏好的美术设计，就很难得到观众的喜爱和认可。所以了解绘画语言是学习影视语言的第一步。而只学习绘画语言，对于影视中镜头的运动、剪辑等方式毫无了解，拍摄影视作品则成为一句空话。

在艺术院校的传统绘画课程中，主要是学习静态事物的表现方法，在构图上注意表现事物的完整，在表现方法上注重绘画的手法韵味。而在影视作品中的画面多为局部、快速和运动的。在前后画面中还有时间或逻辑上的联系。对于这些画面的设计是传统绘画手段不能解决的。在构思影视画面时，就需要手工绘制出分镜头画面和场景，以及人物道具、服装等等的设定画面，这些画面体现了导演的意图，也是摄影组里最重要的交流方式之一。在绘制这些镜头画面时，自然地把很多镜头的特点融入其中，形成特殊的影像绘画方式。当代绘画以影像绘画为一种新的风格，这在

图 36　美国《蜘蛛侠》漫画

图 37　Tomer Hanuka 插画作品

图 38　手绘分镜头　张涛　武汉工业学院 04 数码影像专业

现在，我们借用 Painter、Photoshop 等数字图像处理软件可以方便地实现很多传统手绘的效果，而不必使用大量的纸张和材料。也可以在电脑中快捷地找到照片或影视素材成为我们学习影视画面的来源，用 Painter、Photoshop 来临摹或表现影视画面，绘制分镜头画面和场景色调等，或者是对照片和图像进行拼贴、调整和处理，这为我们解决了传统手绘耗时和取材不便等诸多问题，并提供了更多尝试构图、造型、色彩的可能性，让我们的思想和情绪得到更为快捷、直接和充分的表达。后面，让我们一起通过学习 Painter 和 Photoshop 来掌握数码影像语言，尝试数码影像绘画吧！

第四章 Painter 在数码影像艺术中的应用范围与技巧

第四章 Painter 在数码影像艺术中的应用范围与技巧

前面我们已经介绍，可以利用 Painter 来进行描绘分镜头和场景镜头的各种尝试。现在就让我们了解学习 Painter 的一些基本操作技巧，并在学习的过程中贯穿绘制分镜头等影视语言方面的知识。希望大家能在使用 Painter 的同时，对于影像艺术有更深入的体会并灵活地运用于数码影像艺术创作当中。

第一节 Painter 的基本功能介绍

01 Painter 运行所需的硬件配置要求

Painter 要求的最低使用环境在苹果电脑（Mac），至少需要 G3 的 9.22 系统或 OS X(10.2 以上版本)，不小于 128M 的应用内存；普通电脑(PC)，至少需要奔腾 3 以上处理器和大于 128M 的内存。现在的电脑配置远远高于最低配置要求，所以不必担心。但对于专业用户和特殊的印刷需要，由于处理的图片很大并在 Photoshop 之间进行交互处理，所以对内存与显卡的要求就相对

高一点。我们更需要的是一台好的显示器，能准确地还原细腻的色彩，19 英寸屏对于眼睛是比较理想的工作条件。最好有两台电脑，专门用一台存放调色板和画笔，这样工作界面的空间会更舒适。最重要的就是 Wacom 的绘图板了，它的压力传感画笔能精确地还原手上的力度，令你获得真实的手绘质感。

02 保存文件的格式和分辨率

1. 格式

RIFF 格式　这是 Painter 的自带格式，可包含多个图层且非常节省空间。使用 RIFF 格式可以保存 Painter 特有的绘图元素，方便再次地修改调整。所以在没画完或者想以后再调整画面时，用这种格式保存文件。

Photoshop 格式　如果经常要用 Photoshop 来处理 Painter 里的画面，那么就可用这个格式保存，它可以与 RIFF 一样保存 Painter 的图层，当用 Photoshop 打开时即转化为 Photoshop 的图层，蒙版、贝赛尔曲线会转化为通道和路径出现在 Photoshop 的调板中，方便我们对其进行更细微和有针对性的调整。

TIFF 格式　识别范围最广的位图格式，无压缩，用于印刷比较好。

JPEG 格式　最广泛的图像压缩格式，在 Painter 中保存为 JPEG 格式有四个选项 Excellent、High、Good、Fair。一般保存为 Excellent 得到最佳的外观效果。大小只有 TIFF 格式的 10%，但图像数据

丢失比较多。JPEG 格式用于网络传播比较好。

PICT、MOIVE 格式　PICT 格式可以保存单个的蒙版，许多的 PICT 文件可以保存为一个 Painter 电影并在 Premiere 和 Afteref-fect 这样的后期编辑软件中打开和制作成动画。MOIVE 格式可以将画面保存为帧并输出播放。但它不适合编辑，没有 PICT 应用广泛。

GIF、EPS、PC 格式　GIF 格式多为包含图层和背景的 256 色小动画图片，适合网络传播。EPS 格式主要用于打印，PC 格式是基于 Windows 的图片格式。后两种格式不包含图层，用得很少。

2. 分辨率

分辨率是影像清晰度或浓度的度量标准。它代表垂直及水平显示的每英寸点（dpi）的数量。它包含显示分辨率、扫描分辨率、打印分辨率和印刷分辨率。在 Painter 中为了保证打印和印刷的需要一般将新建的图形分辨率设置为 300dpi，尺寸以像素为单位，长边在 1280 以上，宽边在 1024 以上，这样可以保证 19 英寸屏幕显示的完整性。而导入的图形如果分辨率过低，也要重新设定尺寸以方便处理。

分辨率相关知识

显示分辨率　它是显示器在显示图像时的分辨率，分辨率是用点来衡量的，显示器上的这个"点"就是指像素（pixel）。显示分辨率的数值是指整个显示器所有可视面积上水平像素和垂直像素的数量。例如 1280×1024 的分辨率，是指在整个屏幕上水平显示 1280 个像素，垂直显示 1024 个像素。

打印分辨率　直接关系到打印机输出图像或文字的质量好坏。在这里我们只考虑喷墨打印机和激光打印机的打印分辨率。打印分辨率用 dpi（dot per inch）来表示，即指每英寸打印多少个点。

数码照片的冲印尺寸与照片的分辨率的换算关系：

数码照片的长边像素数 ÷ 照片输出精度 ＝ 输出照片的尺寸

以 500 万像素级的数码相机为例，其输出照片的最大分辨率为 2560×1920，有效像素即为 2560×1920=491.5(万)，约 492 万。如果输出设备按 300dpi（像素 / 英寸）的输出精度打印照片，那么就可以输出 2560÷300=8.5(英寸)，即可以输出 8 英寸的照片；按照数码冲印 150dpi 的最低冲印精度计算，2560÷150=17.1(英寸)，即可以输出 17 英寸的照片。

常用的相片规格　按长边长度标称的晒像规格对应尺寸及按 300dpi（像素 / 英寸）要求所需分辨率：

5 寸　5×3.5(英寸)　12.7×8.89(厘米)　1500x1050(像素)

6 寸　6×4(英寸)　15.24×10.16(厘米)　1800x1200(像素)

7 寸　7×5（英寸）　17.78×12.7(厘米)　2100x1500(像素)

8 寸　8×6(英寸)　20.32×15.24(厘米)　2400x1800(像素)

10 寸　10×8（英寸）　25.4×20.32(厘米)　3000x2400（像素）

12 寸　12×10（英寸）　30.48×25.4(厘米)　3600×3000(像素)

扫描分辨率　分为两种：光学分辨率和插值分辨率。光学分辨率是扫描仪在扫描时读取源图形的真实点数。通常扫描仪的光学分辨率从 300×600dpi 到 1000×2000dpi。另外有些扫描仪的分辨率为 1200×1200dpi，这类扫描仪是利用硬件功能提升水平分辨率的精度。插值分辨率是指在真实的扫描点基

础上插入一些点后形成的分辨率。它是扫描图像时可以调节的分辨率的最大值，通常是光学分辨率的 4~16 倍，插值分辨率毕竟是衡量生成的点数而不是真实的扫描点数，它并不代表扫描的真实度。对于扫描要求不高的图形，使用 300dpi 的精度即可。而对于精度要求较高的图形，应使用 600dpi 以上的精度。

印刷分辨率　根据印刷行业的经验，印刷上的 Lpi 值与原始图像的 dpi 值有这样的关系，即：Ppi 值 =Lpi 值 × 2 × 印刷图像的尺寸 ÷ 原始图像的尺寸。通常报纸印刷采用 75Lpi，彩色印刷品使用 150Lpi 或 175Lpi。原始图像的尺寸就是我们在 Photoshop 或 Acdsee 中可以看到的尺寸，Ppi 就是此尺寸下对应的 Ppi 值。一般打印的时候都是按 1：1 打印，可以简单地认为 dpi=2*Lpi。因此在此情况下要达到彩色印刷的效果，需要原始图像有 300~350dpi 的分辨率。

03　Painter 界面及菜单功能

1. Painter 的工作界面

Painter 的操作环境与前代版本基本相同，增添了更为快捷的操作方式和几种新的画笔，使我们在绘画时更为方便。下面，我们先了解一下它的界面、工具箱和菜单的功能(图 39)。

2.面板功能简介

菜单栏 [Menu Bar]　主要集成了文件的打开保存，图形、图层的效果与调整，工作窗口的位置设定及帮助等多种命令。

属性栏 [Property Bar]　主要用于设置所选择使用的工具的具体属性。特别是选择画笔工具时用于设置其大小、不透明度、浓度及扩散程度等数值。

画笔选择器 [Brush Selector]　选择所需的画笔和每种画笔的大小及效果类型。

自选画笔 [Custom Brush]　绘制一幅作品时，可以将常用的画笔拖到这里来，它也可以用来保存你最喜欢用的一套笔并可随时添加。

工具箱[Tool Box]　提供在画布上工作时需要的笔、纸及其他工具。其中的拖

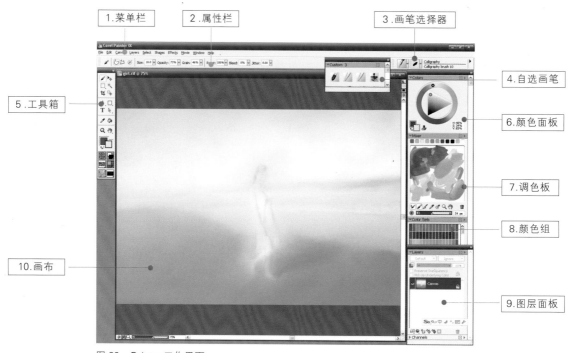

图 39　Painter 工作界面

动和旋转工具是我们在绘画时需要经常用来旋转和拖动画布的。

颜色面板［Color Palette］　外侧圆形色相环用于直观地选择绘画时所需的颜色，中间三角形用于选择颜色的纯度及明度。用画笔就可以直接选择。

调色板［mixer］　用于混合颜色，模拟真实的调色过程，可以很方便地用含色的画笔调出想要的颜色。

颜色组［Color Sets］　为了方便地选择颜色的实用工具，可以从当前使用的图层或颜色中新建一组相近颜色，也可以从 Painter 自带的颜色组列表中选择一组自己喜爱的颜色来使用。

图层面板［Layers Palette］　在建立、合成、修改图像时经常要用到图层功能，在图层面板中可以进行图层的创建和多种图层的操作。

画布［Canvas］　直接绘画的地方，也就是你的纸或油画布。

3. 主要工具简介

在使用 Painter 时，每一个菜单栏下都有许多个命令，我们往往用不到这么多的功能，但对主要工具及功能熟悉后会让我们的工作事半功倍。工具箱、画笔和调色板是最常使用的，下面将做简要介绍。其他的面板和菜单命令在后面章节中还会贯穿介绍。

（1）工具箱【Tool Box】（图 40）

工具箱工具名称［中／英／快捷键］及主要功能

画笔［Brush］b　利用画笔作画时选择，画笔有自由画笔和直线画笔之分。自由画笔快捷键点 b，画直线时点 v。

图层调节［Layer Adjuster］f　移动画面时已有图层及选区的使用，移动选区时会自动裁剪选区。

选区工具（矩形选区［Rectangular Selection］r、椭圆形选区［Oval Selection］o、套索［Lasso］l）　用来选择图像的一部分区域加以添色、加工或移动。

魔棒［Magic Wand］w　点选画面时，以选择点为中心选择明度或色彩相似的区域，所选区域的范围以属性栏设定的容差值［Tolerance］而定。

剪切［Crop］c　用来裁切图像，可按长宽比率裁剪。

选区调节器［Selection Adjuster］s　用于移动选区，并可对选区进行放大、缩小、旋转等操作。

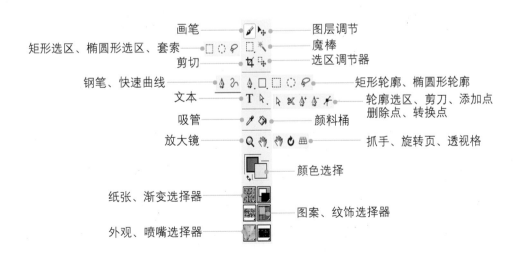

图 40　工具箱

钢笔工具(钢笔[Pen] p、快速曲线[Quick curve] q) 用于创建图形的路径,可以精确或随意地创建可供编辑的图形路径。

形状工具(矩形轮廓[Rectangular Shape] i、椭圆形轮廓[Oval Shape] j) 用来绘制矩形、圆形和椭圆形的工具。

文本[Text] t 用于在画布上输入文字的工具。

路径编辑工具(轮廓选区[Shape Selection] h、剪刀[Scissors] z、添加点[Add Point] a、删除点[Remove Point] x、转换点[Convert Point] y) 这里的工具专门用于修改已创建的路径,可以增加或删除已绘路径上的节点或改变路径的弯曲方向,以便于更精确地调整路径中的图像形状。

吸管 [Dropper] d 可以在图像上或调色板上吸取到想用的颜色。在画笔状态下按住 Alt 键就可以吸取颜色,松开后画笔上即是所吸取区域的颜色。

颜料桶 [Paint Bucket] k 根据属性栏里的填充选项的设置来填充画面,有四种填充模式:当前颜色[Current Color]、渐变[Gradient]、克隆源[Clone Source]、纹饰[Weaves]。可以填充图像[Fill Image]和填充封闭空间[Fill Cell]。

放大镜[Magnifier] m 用于放大或缩小画面,鼠标中间的滚轮和 Wacom 板上的默认键,都可以滚动来实现无级放大或缩小。

画布工具(抓手[Grabber] g、旋转页[Rotate Page] e、透视格[Perspective Grid]) 用来拖动和旋转画布的工具,以方便从最顺手的角度描绘细节。透视格用于辅助表现画面的透视关系。

颜色选择[Main Color/Additional Color] 用于选择使用的颜色,按下面的交换箭头图标,可以在主色和辅色间快速切换。

内容选择器(纸张选择器[Paper Selector]、渐变选择器[Graidient Selector]、图案选择器 [Pattern Selector]、纹饰选择器 Weave Selector]、外观选择器 [Look Selector]、喷嘴选择器 [Nozzle Selector]) 提供了多种纸张、渐变、图案、纹样和预设图像的资料库,可根据画面或效果的需要加以选择。

(2)画笔选择器【Brush Selector】(图 41~44)

画笔类别缩略图Thunbnails

图 41 画笔类别缩略图

画笔类别列表 List

图 42　画笔类别列表

画笔　英 / 中文　对照

Acrylics 丙烯笔

Airbrushes 喷笔

Artists' Oils 艺术家油画笔

Artists 艺术家画笔

Blenders 混合笔

Calligraphy 书法笔

Chalk 粉画笔

Charcoal 木炭笔

Cloners 克隆笔

Colored Pencils 彩色铅笔

Conte 孔特粉笔

Crayons 蜡笔

Digital Watercolor 数码水彩

Distortion 变形笔

Eraser 橡皮擦

F-X 特效画笔

Felt Pens 毛毡笔

Gouache 水粉笔

Image Hose 图像水管

Impasto 厚涂画笔

Liquid Ink 液态墨水笔

Oil Pastels 油性色粉笔

Oils 油画笔

Palette Knives 调色刀

Pastels 色粉笔

Pattern Pens 图案画笔

Pencils 铅笔

Pens 钢笔

Photo 照相画笔

Sponges 海绵

Sumi-e 水墨画笔

Tinting 染色笔

WaterColor 水彩

　　这里列出了 Painter 的 33 种画笔，大家可以新建一个画布，把每一种笔的效果都试着画一遍，很快就可以熟悉每一种画笔的性能特点。工欲善其事，必先利其器。有了这么多种类的画笔，可以极大地丰富你绘画的效果。

笔触变量列表 List

图 43　笔触变量列表

笔触变量缩略图 Thunbnails

　　每一种画笔都有对应的一组画笔变量可供选择，画笔的变量包含了这种画笔的多种型号，多种笔尖的形状，以及笔锋的扩散程度和浓淡干湿的变化。可以模拟大部分的笔触变化，经常地加以练习就可以掌握其性能变化并灵活运用。

画笔库 Brush Library　　　笔刷生成器 Brush Creator

图 44　画笔库展开菜单及笔刷生成器

画笔库提供了 Capture Brush Category(捕捉画笔类别)，Import

Brush Library、Load Brush Library（输入、输出画笔库)，Record

Stroke、Playback Stroke(录制笔刷及回放)，Restore Default Variant

(恢复默认变量)等等重要的功能，并且提供了 Brush Creator(笔刷

生成器)，它可以调节各类画笔的尺寸、形状、刷毛密度、颜色厚度、

湿度、压力、轨迹等等一系列参数，并将调节好的新画笔加以保存，

使得高级用户可以依据自己的喜好来定制合适的画笔。这里的调节

项非常多，需要在使用的过程中逐渐体会。使用画笔库，你可以很

快地成为制造最好用画笔的专家。

（3）色彩【Colors】

Painter 提供了一组色彩调板，我们可以在 Painter 的主窗口右方见到，在默认条件下可以见到由圆圈和三角形色谱组成的色彩面板，单击色彩面板左下角的 Mixer(混色器面板)、Color Sets(颜色设置面板)、Color Info(颜色信息面板)的三角形可以展开这三组面板(图 45~48)。

颜色面板　我们可以用鼠标或手绘笔直接在颜色面板上选取颜色，来定义我们的画笔或画布，色环用来选取颜色，三角形则用来选取色彩的明度和纯度。如果不小心关掉了，可以按 Ctrl+1 再打开(图 45)。

混色器面板　这个面板为我们模拟出如同现实中调色板的功能，我们可以像使用真正的画笔来调色一样，在这个混色器中调和出自己所需要的颜色，而不必过多考虑其具体数值。使用起来也很简单，就是当在画布上选取好画笔之后，点击混色器下方第二个毛笔形状的图标，然后去"蘸"颜料，在调色板中混合就可以了(图 46)。

如果你想用新笔选取颜料，按住 Alt 键不放松，此时画笔会变成吸管，在你想用的颜色上点一下，新的颜色就被吸取到你的画笔上了，松开 Alt 键，就恢复成蘸满新颜色的画笔，你可以用它继续调色和绘画。

Mixer 面板

图 46　混色器面板及功能键

混色器面板中各键及功能介绍：

Dirty Brush Mode 脏画笔模式　在使用艺术家画笔时，可以将调色板上不均匀的颜色画到画布上

Apply Color 提供颜色　就是调色笔，在这一状态下可选取要调配的颜色并加以调和

Sample Color 颜色取样　用来吸取调色板上的颜色，在其他模式下可按住 Alt 键选取颜色

Colors 面板

图 45　颜色面板

Mix Color 混合颜色　调色刀，用来混合所需调配的颜色，可以混合地比较均匀

Sample Multiple Colors 复合颜色取样　在使用艺术家画笔时，选取调色板上的复合色彩

Zoom 缩放　用来放大或缩小调色板的画面

Pan 拖动　用来移动调色板的画面

Clear and Reset Canvas 清空重置　清空调色板的颜色

Change Brush Size　改变调色笔刷的尺寸

颜色设置面板　在这里我们可以对颜色进行管理，可以将颜色混合器中的颜色保存为颜色集，也可以将一幅打开的画面中所有的颜色信息存储为颜色集。这样我们就仿佛拥有了许多个颜色盒，我们可以根据不同的作画需要为它们命名。这些功能都集中在每个面板右上方的小三角形下级菜单中（图 47）。

Color Sets 面板

图 47　颜色设置面板及功能键

颜色设置面板中各键及功能介绍：

Library Access 颜色库路径　创建和保存颜色设置面板以及调色板中的颜色集

Serch for Color 查找颜色　可以在色环和颜色面板中查找颜色，有以名称和近似色两种方式查找

Add Color to Color Set 添加颜色　向颜色设置面板中添加新颜色，用颜色取样工具吸取后单击

Delete Color from Color Set 删除颜色　从颜色设置面板中删除新颜色，选取"不用色彩"后单击

Color Info 面板

图 48　颜色信息面板

颜色信息面板　这里提供了当前所使用颜色的信息，我们可以从右上角的三角形下级菜单中选择颜色信息的显示方式。一种是 RGB 的模式，一种是 HSV 的模式。我们还可以自由地调节颜色及其饱和度及亮度（图 48）。

（4）图层【Layers】

与 Photoshop 的图层功能近似，我们可以在图层面板中建立多个图层，以方便在不同的图像元素中做独立的描绘或调整，而不影响画面整体的其他部分。所不同的是，在 Painter 的图层面板中还集合了创建新的水彩图层和创建新的固态墨水图层。这是因为它们的着色技法与其他画种技法差别的缘故而特别设置的。

Composite Depth 混合深度　这是在使用 Impasto（厚涂画笔）时与其他图层的笔触深度混合的方式。它们分别是忽略（Ignore）、增加（Add）、减少（Subject）、替换（Replace）。

Composite Mothod 的图层混合模式与 Photoshop 的图层混合模式类似，为我们提供了多种图层的混合模式。但它没有 Photoshop 的图层混合模式那么丰富的调节功能。只是为我们提供了一个不透明度（Opacity）的调节。但对于营造不同混合图层之间的气氛还是能产生很多意想不到的作用。下面简要介绍一下每种混合模式。

图层面板及功能键。

Default 默认　不对图层产生影响

Gel 胶合　重叠上下方图层的颜色，白色透明

Colorize 上色　保留上一图层颜色信息，下一图层重叠部分只显示黑白信息

Reverse-Out 反转　上下方图层重叠部分合成后再反转颜色

Shadow Map 阴影　被设置图层以较深的半透明颜色显示而不显示亮色

Magic Combine 魔术组合　显示被设置图层明亮部分的颜色，并透过下一层亮色

Pseudocolor 伪色　设置图层为透明补色

Normal 正常　一般模式，与默认模式一样

Dissolve 溶解　在本图层设置杂点使合成图像粗糙，调整不透明度控制杂点数量

Multiply 正片叠底　设置图层以透明的暗色遮挡下一图层

Screen 屏幕遮挡　设置本图层以透明的亮色遮挡下一图层

Overlay 叠加　根据下方图层颜色改变本图层颜色并提高饱和度，与下层透叠。本层仅显示颜色

Soft Light 柔光　根据下层图像的亮度柔和地处理本图层，并保持亮度的弱对比

Hard Light 强光　根据下层图像的亮度柔和地处理本图层，并保持亮度的强对比

Darken 变暗　使本图层亮部消失，并透出下层图像

Lighten 变亮　使本图层暗部消失，并透出下层图像

Difference 差值　根据下层图像颜色使本图层颜色反转

Hue 色相　根据下方图层颜色改变本图层颜色，与下层透叠。本层仅显示颜色

Saturation 饱和度　根据下方图层颜色改变本图层颜色并提高饱和度，与下层透叠。本层仅显示颜色

Color 颜色　下方图层颜色受本图层颜色影响，但保持亮度与饱和度，本层仅显示颜色与下层透叠

Luminosity 亮度　本层图像变为单色，并透出下层图像颜色

GelCover 胶合覆盖　使用带有胶合属性的画笔(如固态墨水)时与本层混合，白色部分透明

Layer Commands 图层命令　点开下级菜单会出现 Group 图层组合、Ungroup 解除组合、Collapse 合并、Drop 将图层与画布 Canvas 合并。

Dynamic Plugins 动力学插件　对图层产生特殊的动力作用效果。点开下级菜单会出现 11 种特殊的动力效果，每选一种会在原图层上产生应用动力效果后的新图层，每种效果都有其不同的调节选项，可以在新产生的图层上调对比度和亮度而不影响原图层，可以产生火烧、撕裂、雨淋等多种效果。

New Layer 创建新图层

New Water Layer 创建新水彩图层

New Liquid Layer 创建新固态墨水图层

Creat Layer Mask 在选择的图层中创建遮罩

Delate Layer 删除选择的图层

图 49　图层面板及功能键

Painter 遮罩(Mask)的概念与 Photoshop 的基本一致,在图层上建立遮罩后选黑色画笔在遮罩上画图则露出下层图像,选白色画图则显示原遮罩图层,选灰色画图则依据灰色的百分比透明地显示下一图层图像。由于 Painter 的画笔种类繁多,在调节图层遮罩时比较自由,利用好遮罩可以快速融合不同涂层之间的元素,产生极为有层次感的画面效果。

(5)通道【Layers】

通道,是在对图层对象进行编辑时的重要补充手段。我们可以把它视为蒙版的一种。当选取画面中所需编辑的区域后可创建通道,然后可以编辑所选区域的内容。通过通道下方的加载和保存通道的按键,我们可以保存很多通道分别或同时进行编辑。

图 50　通道及功能键

Load Channel as Selection 加载通道为选区

可以加载最多达 32 次保存为通道的选区,在 Load From 中选择保存过的通道名称,在 Operation 中选择加载的方式。有 Replace（代替）、Add To（增加）、Subtract From(减去)、Intersect With(交叉)四种加载方式。

Save Selection as Channel 保存选区为通道

可以保存最多达 32 次的选区为通道,在 Save to 中保存选区名称,在 Operation 中选择保存的方式。有 Replace（代替）、Add To（增加）、Subtract From（减去）、Intersect With(交叉)四种保存方式。

有关 Painter 的基本工作界面和主要工具面板的内容就先介绍到这里。在 Painter 的菜单栏里还有很多的下级菜单和调节面板，需要大家在长期使用的过程中逐渐熟悉。Painter 就像一个包罗万象的绘画车间，你可以在这里找到几乎是任何一种纸、笔、颜料，或是你想要的其他绘画工具。但有了这么多的工具，并不意味着一定就能创造出好的作品来。记住，它们只是工具，只是你表达情绪、画面或故事的手段。多观察、勤于思考、注重积累、反复地练习，才是创作出好作品的根本。

第二节　利用 Painter 绘制分镜头

01　电影的分镜头

电影是由许多镜头构成的，为了表现电影中的事件、空间、时间或情绪等因素，镜头会产生多种视角的位移和多种光线的运用。有关于空间的近、中、远、特写、俯视和仰视等，有关于时间的快速、慢速、倒放、蒙太奇的切换等，有用于表现天气、日夜或气氛的不同照明等，还有表现不同色彩的或是表现各种运动的镜头等等。这种种的镜头组成在一起就构成了一部电影。

电影的分镜头绘制，就是对电影的一个预设、一种构想，凡在电影中出现的镜头内容，我们可以通过手绘的方式来体现最初的构想，并描绘出镜头最重要的起、止、转换部分。这些手绘的镜头可以是对整体故事的叙述，对某个场景的光线、色彩的说明，也可以是对镜头运动的设计。所以会产生不同作用的手绘分镜头种类。

每一个镜头都是由一组静态的画面构成的，构图是画面的基础，它直接传达出作者的意图。在运动的画面中单帧的画面随时间变换而不断改变构图，从而产生意图的变化。所以研究分镜头的构图是必不可少的内容。

02　手绘分镜头剧本

以前手绘分镜头都是用传统工具，工作量很大，修改起来不方便，而且现代电影镜头切换很快，动辄几万个镜头，分镜绘制的工作量巨大，万一发生分镜稿纸遗失的事故，会给拍摄带来很大的影响。现在利用无纸电脑手绘方法解决了上述的诸多问题，结合一些二维动画软件，可以快速利用手绘分镜头做成简单的动画电影，让导演快速地把握电影镜头的节奏，决定镜头的增减，降低制作成本，提高拍摄效率。

03　用 Painter 画分镜头故事脚本

显然，现在还没有导演要求你画一部分镜头的脚本，而我们也不具备这方面的经验。没关系，现在有很多电影被制成 DVD，网上也有很多可下载的电影，找到一部自己喜欢的电影，反复地观看，分析电影镜头的位置和移动，分析每个镜头的内容，找到关键的部分，比如镜头切换的地方，或是移动的地方。在电脑里用截图软件把它们都截取下来。然后，就像画连环画一样，自己把它画一遍。很快，你就会掌握电影镜头制作的诸多要诀，你的构图能力和手绘分镜头表达拍摄意图的能力就会有极大的提高。再参考一些专业摄影的书籍，补充你的分镜头文字，这样看起来，

仿佛在这部电影之前，你就已经导演了它一样。

我们比较喜欢库布里克的电影，现在就利用《2001 太空漫游》（2001:a space odyssey）这部电影，开始我们的分镜头制作吧！

第一步　在 Painter 中导入截图

点击菜单栏 File→Open，找到自己截图保存所在的文件夹，导入图片（图 51）。

第二步　修改图像尺寸

由于截图的尺寸不是很大，在此基础上描绘出的笔触会比较粗糙，不利于打印或印刷，所以我们先来修改一下原图的尺寸。点击菜单栏 Canvas→Resize，如图 52 所示，弹出图片尺寸对话框，原始Resolution（分辨率）为 96ppi，我们修改 Resolution（分辨率）为 300ppi，尺寸保持原始不变，点击 OK 结束（图 52、53）。

图 51　导入截图

图 52　修改尺寸

Current Size: 3MB

Width:	1199	Pixels
Height:	643	Pixels
Resolution:	96.0	Pixels per Inch

New Size: 3MB

Width:	1199	pixels ▼
Height:	643	pixels ▼
Resolution:	300.0	pixels per inch ▼

■ Constrain File Size

Cancel　　OK

图 53　修改尺寸对话框

图 54　快速克隆命令

第三步　快速克隆画布

这时我们要在原图上覆盖上一层纸,方便描摹下方的图像,点击菜单栏 File→Quick Clone,此时会新生成一个半透明图像的画布。点击左下角的放大镜将画布调整至合适大小,方便描绘(图 54)。

新生成快速克隆画布后,按 Ctrl+T 键可以在拷贝状态和不透明画布之间快速切换显示状态(图 55)。

第四步　选择一支合适的画笔

通常,绘制草图时我们习惯用 2B 铅笔、钢笔或圆珠笔。在画笔种类(Brush Category)中选择铅笔,在笔刷变量中选择 2B 铅笔(图 56)。

图 55　执行快速克隆命令后的状态

图 56　选择画笔

第五步　调整压感笔的力度

为了找到我们觉得舒服的用笔力量,适应较长时间或者不同种类笔的使用,我们需要调整压感笔的力度。

点击菜单栏 Edit (编辑)→Preferences (偏好设置)(图 57)→Brush Tracking (画笔追踪)……然后,由轻到重在 Wacom 绘图板上用压感笔画图,让 Painter 记住你的用力习惯(图 58)。

在 Preference 里还有许多 Painter 的预设置选项,如笔触方向选项、重做次数设置、快捷键设置等等。调节好它们,可以让我们的工作更便捷。

第六步　在克隆的底图上画草稿

先用铅笔把星球的轮廓勾勒出来 (图 59),画的时候可自由一点。可以选择旋转工具,旋转到顺手的角度作画。可以按住空格键拖动画面,也可以根据描绘细节时的要求放大或缩小画面。快捷键是 Ctrl+ 加号,Ctrl+ 减号。在 Wacom 数位板上也设置有快捷键,在 Windows 开始菜单的控制面板中,找到 Wacom 数位板属性栏进行映射。

图 57　偏好设置

图 58　画笔追踪

图 59　勾勒轮廓

图 60　新建图层

如果觉得单纯的线描不足以表现对象,希望分镜头草图有更丰富的细节,我们可以新建一个图层(图 60)。在不影响线稿的基础上,为其增加明暗调子。注意不要勾选 Preserve Transparency(保持透明度),那样你就什么也画不上去了。

重新选一支铅笔,这里选择 Cover Pencil(覆盖铅笔),然后调节它的尺寸(Size)、不透明度(Opacity)、颜料流量(Resat)、干燥速度(Bleed)和扩散范围(Jitter)(图 61)。为线稿添加明暗调子(图 62)。

点击"["和"]"可以快速放大和缩小笔触。

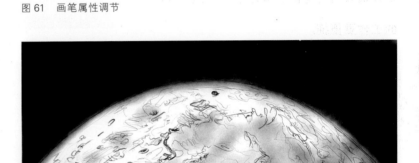

图 61　画笔属性调节

图 62　添加明暗变化

第七步　根据需要深入调整画面

可以把常用的工具从画笔种类中拖出,此时会生成一个 Custom(常用画笔)窗口(图 63),按住 Shift 键可以在窗口内拖动画笔控制摆放秩序。这里我们放了两支铅笔和两支混合笔。铅笔是 2BPencil(2B 铅笔)和 CoverPencil(覆盖铅笔)。混合笔一支是 Just Add Water(加水笔),另一支是 Soft Blender Stump20(20 号的软性混合笔)。

图 63　常用画笔窗口

（1）用较大的 Cover Pencil（覆盖铅笔）笔触画出大致明暗，将不透明度值调低，可得到通透的黑色层次。然后用混合笔将色调涂抹均匀（图64）。

图64　使用低不透明度的 Cover Pencil（覆盖铅笔）效果

（2）利用混合笔 Just Add Water（加水笔），它可以从黑色向亮色混合，这时黑色会逐渐根据笔运动方向柔和推移，向亮色过渡，反之则亮色向黑色过渡。根据这一特性我们描绘出星球的明暗关系（图65）。

图65　使用 Just Add Water（加水笔）匀染后的画面效果

（3）再选择 Cover Pencil（覆盖铅笔），将笔尖调小，在色彩面板上选择白色，然后调低不透明度，刻画高光部分的细节（图66）。利用混合笔 Just Add Water（加水笔）反复调整画面，如感到深色不够，可用 2BPencil（2B 铅笔）加深，直到满意为止。

图66　高光部分的描绘

（4）如果对最终结果感到满意，可以点图层面板上的图层命令将图层组合（图67）。如果感到还需要修改，就暂时不组合。为了方便修改一般选择不合并图层。大致完成（图68）。

图67　组合图层

图68　完成的分镜头绘制效果

点击 File→Save As 为作品,在弹出的对话框中选择保存路径(图 69)。在保存类型中选择 RIF 格式保存,一般保存两种格式,另一种为 TIF 格式,方便我们打印或印刷。保存为 TIF 格式时如果没有合并图层,会弹出一个黄色惊叹号的对话框,意思是保存为这种格式将会自动合并图层。点 OK 即可(图 70)。

时刻记得至少保存两种格式,如果你只想保存一种格式,也最好选择 RIF。这是你在想修改画面时唯一的保证。

图 69　保存命令

图 70　保存为非 RIF 格式时提示丢弃图层警告窗

第八步　绘制更多的分镜头

通常分镜头脚本主要交待的是故事的发展和由此产生的镜头变化。所以在细节上不会像上面一张画得那么具体。下面我们来快速的画完一组分镜头画面。不用画的太细。这样看起来更像是你自己前期完成的草稿。

参照第一到第六步,画出故事的草图。然后根据想要输出的纸张尺寸,把它们分格放置,再加上故事大纲和镜头的说明。这样,一个完整的手绘故事分镜头剧本就诞生了(图 71)。

分镜一:黑起,地球自黑暗的太空中浮现出来。

分镜二:镜头缓缓上移,依次显现出远处的月亮,太阳。打出片名。

分镜三:切换到地球,迎来黎明的曙光。连续的静止画面切换,表现出远古地球的景色。从寂静到风声,虫鸣声。

分镜四:一个野兽的头骨出现在荒原的近处。自然环境十分恶劣,连续的中景、远景切换。强调环境。

分镜五：近景，人猿坐在背阴处。混沌无知的样子。连续的固定镜头切换，展示人猿的生存。

分镜六：中景，人猿和野兽生活在一起。

分镜七：远景，两群人猿为了争水坑发生争斗。近景交待两个群落的情况和事态的发展。

分镜八：特写，斗败的人猿躲在栖身的山洞里。镜头切到洞外，远景，快速镜头表现从黑夜到黎明的光线变化。

分镜九：人猿从山洞爬出，发现一块方碑。镜头固定，表现人猿从恐惧到试探的过程。

分镜十：近景，仰视。人猿触摸方碑之后获得智慧，学会使用工具狩猎。

图 71 《2001 太空漫游》手绘分镜头

一些方便而常用的技巧：

　　在绘制草图的时候，可以选择图层的叠加方式为 Multiply（正片叠底）（图 72）。这样在新图层添加明暗时可以透出下面图层的线稿，方便描绘。

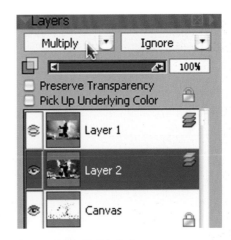

图 72　选择图层叠加方式

　　调节笔刷的 Opacity（不透明度）可以很快的获得同色调不同明暗的笔触，以达到较为统一的色彩和明暗关系（图 73）。

图 73　调节笔刷的不透明度

　　除了按"["和"]"键来放大缩小画笔，以及在画笔属性栏的"Size"中调节。我们还可以按住 Ctrl 和 Alt 键不松手，在画布上用笔拖出一个虚线的圆框，大小根据自己需要，来快速定义画笔的尺寸（图 74）。

　　在画这些分镜故事板时，有时需要对一个镜头的变化作更具体的描绘性说明，我们还可以在画面中画出箭头表示镜头变化和推移的方向。

图 74　快速调节笔触大小

04　学习描绘场景

　　除了故事图画脚本，还有更为具体的分镜头，如颜色、场景设定、人物设定等。一部电影前期会有多种手绘的分镜头，为摄制工作做出较为全面的准备。前期分镜头绘制的好坏，有时会直接影响拍摄，因为没有人会愿意花很多钱来搭建一个完全不会在电影中出现的场景。所以，绘制一幅可能会用到的场景，或是描绘一种想在电影中呈现的天气或气氛，又或者先把角色的衣着形象画出来，都可以帮助我们设想电影中会出现的镜头。下面我们借用库布里克的《闪灵》（The Shining）这部电影来学习用 Painter 绘制更详细的场景。

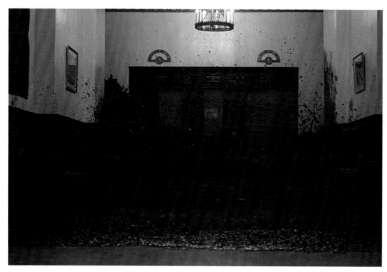

图 75 《闪灵》剧照

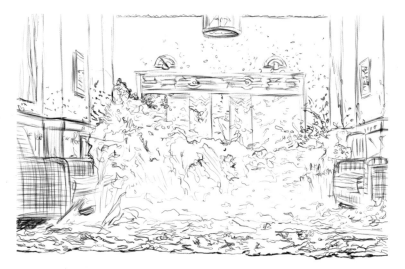

图 76 利用 2B 铅笔选择黑色并调节不透明度到 40%，画出草稿

图 77 设置图层属性

看过《闪灵》这部恐怖片的人，一定会对其中一个镜头印象十分深刻，杰克的孩子托尼有超感应能力，会出现幻觉。在影片第 10 分钟的时候，他看到潮水般的血浆从旅馆走廊里喷涌进来。这是一个慢镜头，血水一直涌向前淹没了画面，效果十分震撼。这是一个极其强烈的心理暗示的镜头，它强烈放大了对不可预测的暴力的恐惧感，周星驰在电影《功夫》里，也借用了这个桥段，当他想去开火云邪神的牢门时，对门后未知的人物充满了恐惧。于是，这个经典的镜头就顺理成章的出现了（图 75）。

第一步　利用剧照画出草稿

如图 76 所示。

这一步可以选用铅笔或炭笔等画笔，根据自己的习惯，调整一下 Opacity（不透明度）。在画线的时候注意一下虚实关系和疏密关系，方便以后着色（图 76）。

第二步　新建一个图层，设置叠加属性

（1）点击新建图层按钮创建一个透明图层，设置图层的叠加方式为 Multiply（正片叠底），不透明度为 100%（图 77）。

（2）选择填充工具,在工具属性栏中
选择填充方式为 Gradient(渐变)(图 78),
在填充效果下拉菜单中选择 Warm Grey
Range(暖灰色序列),在下拉菜单右上角
点击小三角弹出菜单调节选项，点击
Launch Palette(放出调色板)...,展开渐
变调节面板,可以选择渐变的方向以及模
式(图 79)。

图 78　选择填充模式

图 79　选择渐变填充的效果,调节填充方向

（3）在渐变调节面板右上方点击小三角，弹出渐变调节选项，我们选 Edit Gradient（编辑渐变）...，打开渐变调节面板。点击渐变色条下面的三角调节钮，可以删除和增加调节区间。方法是：鼠标点击三角按钮变暗后点击 Delete 键删除，在两个三角按钮之间点击可以增加一个调节按钮。

选中按钮后鼠标点击颜色面板可以选择渐变端的颜色（图80）。在这里颜色的左端选择了偏天青色的亮色，在中间选择了介于玫瑰红和朱红之间的颜色，在右端选择了深红色到大红的一个渐变。

点击 OK 按钮，并在渐变调节选项菜单中点 Save Gradient（保存渐变）...，将设置好的渐变效果重新命名后保存。新的渐变将会显示在渐变填充效果的面板中（图81）。

图 80　编辑渐变效果

图 81　保存调节好的渐变效果

（4）选择这个新保存的渐变,填充新建图层。填充效果（图82）。

图 82　新的渐变填充效果

第三步　再新建一个图层上色

在渐变填充过后,画面有一个统一的色调,为了不破坏这个大色调,我们再建一个新图层来着色。

(1)绘制鲜血的颜色。先在 Mixer(混色器)里调出画鲜血的基本颜色。可以将其保存,点击 Mixer(混色器)右上方的小三角打开设置菜单选择 Save Mixer Pad(保存混合调板)…,然后为该调板命名,选择一个路径保存即可(图 83)。

将 Mixer(混色器)中的颜色保存到 Color Set(颜色设置面板)中成为颜色列表。点击 Mixer(混色器)设置菜单中的第一项 Add Swatch to Color Set(增加颜色样本)…,然后在 Color Set(颜色设置面板)当中打开(图 84)。

Color Set(颜色设置面板)里还能设置 New Color Set From Image(从图像中保存新颜色设置),New Color Set From Layer(从图层中保存新颜色设置)等等,可以快速为我们保存图像或图层中的所有颜色信息,方便我们作画时取色。

图 83　调色并保存混合调板

图 84　在颜色设置面板中打开保存的混色调板颜色

（2）在画笔选择器中调出一组画笔，方便作画。这里选了几支画笔(图 85)分别是 Fine Camel 10(纤细驼毛 10 号笔)，Round Camel hair(圆软性驼毛笔)，Artists/Seurat(修拉)，Impressionist(印象派画家)还有一支 Blender/Smudge(烟熏)，可以配合原来的自定义画笔一起使用。

图 85　选择常用画笔

（3）先用 Fine Camel 10(纤细驼毛 10 号笔)画出血液的深色部分(图 86)。新建的上色图层叠加方式依然选择 Multiply(正片叠底)。

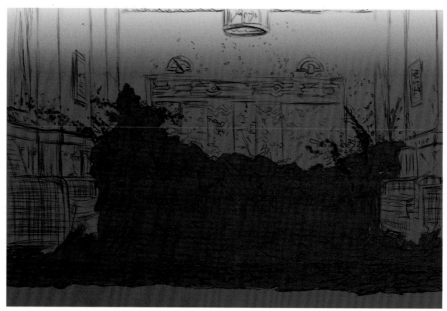

图 86　画出血液部分颜色

（4）选择 Artists/Seurat(修拉)画笔(图 87)，该画笔是模仿后印象派画家修拉的点彩技法而设置。在这里需要调节一下画笔的属性，将其改造的更适合画面使用的需要。我们要用到 Brush Controls(画笔控制)命令，下面就以改造修拉画笔为例介绍一下 Brush Controls(画笔控制)。

图 87　修拉画笔

Brush Controls 画笔控制

图 88　画笔控制菜单

　　选择 Window→Brush Controls（画笔控制）依次展开 Brush Controls（画笔控制）菜单（图 88）。它由 General（综合设置）、Size（尺寸设置）、Spacing（笔触间值设置）、Angle（角度设置）等 19 个小调节面板组成。默认状态时折叠在一起，只显示选择的调板。点击左上角调板名称旁的小三角形可以打开其他折叠的面板：

General 综合设置　这一项主要用来设置一支画笔的多种表现效果

Size 尺寸设置　调整画笔大小、扩散程度、笔尖形状等

Spacing 笔触间值设置　控制笔触的流畅程度

Angle 角度设置　调节笔触偏向的角度

Bristle 刷毛设置　调节笔刷毛的数量和分散程度

Well 流量设置　调节画笔的饱和度、干燥度以及一笔从开始到结束的流量

Rake 耙动设置　调节笔尖线条的样式以及线条交错时的间隔

Random 自由设置　设置画笔以不规则的方式喷洒，使用克隆画笔时调节对克隆源的再现程度等

Mouse 鼠标设置　在用鼠标作画时调节其压力、倾斜角度、墨水喷洒方向和墨水含量

Cloning 克隆设置　专门调节克隆笔与设置了克隆颜色的画笔,对源对象的处理效果选项

Impasto 厚涂设置　设置笔触的质感、深度以及厚度等,以表现逼真的媒介质感

Image Hose 图像水管设置　通过三个等级选项,调节图像水管画笔喷洒的图像或素材

Airbrush 喷枪设置　用于调节喷枪的喷洒距离、扩散度、样式和速度

Water 水份设置　使用水彩笔时调节水份喷洒和稀释的程度,以及扩散程度

Liquid Ink 固态墨水设置　用于调节固态墨水笔的样式以及属性

Digital Watercolor 数字水彩设置　设置数字水彩的柔和扩散程度以及液体边界的润色程度

Artists' Oils 艺术家油画笔设置　在使用艺术家油画笔时调节颜色量、混合程度、笔端形状变量,以及画布的干燥程度

Color Variability 色彩变性设置　可以在不同色彩模式下调整笔尖色彩的变量

Color Expression 色彩表达设置　可以选择主色与副色在画笔上的含量和表现出来的效果,利用它的 Controller(控制器)可以选择 10 种预设模式

　　每一种设置面板都有其调节选项,这里不再赘述。大家可以新建一张白纸,把每一种设置的调节选项都调一下试试,看看出来的效果是怎样的。这样可以最直观的了解各调节选项如何对画笔的默认属性发生改变。

图 90　改造后的修拉画笔效果

　　(5) 为了画出血液飞溅的效果,调节 Artist/Seurat(修拉)画笔的 Size(尺寸设置)、Spacing (笔触间值设置)和 Random(自由设置)。具体参数见图 89。

　　新建一个图层,把除线稿之外的图层关掉,在新图层上试一下自己的新画笔效果(图 90),满意之后可以删掉这一层。

图 89　修拉画笔改造参数

图 91　保存修改的画笔变量

（6）保存调节好的笔刷效果很重要，因为你很可能马上就会再用到它。第一种方法是点击画笔选择器右边小三角，在弹出的菜单中选择 Save Variant（保存变体）...，为其命名（图 91）。这样你再次选择这种画笔后可以在画笔效果菜单中找到它。

图 92　画笔修改跟踪面板

第二种方法是点击菜单栏 Window→Show Tracker(显示跟踪面板)这个面板可以临时保存自定义画笔,它可以自动记录修改并使用过的画笔,最多达 25 个样式。我们可以在 Tracker(跟踪面板)中随时选用,并且可以点击左下角的 Lock Variant（锁定变量）标记，将满意的画笔一一锁定。也可以点面板右上方的小三角，在展开菜单中选择 Save Variant(保存变体)...保存（图 92）。

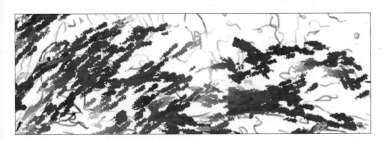

图 93　修改后的印象派画家画笔效果

（7）参照上述方法，改造一下 Impressionist(印象派画家)画笔,来丰富血液飞溅的效果(图 93)。

（8）再新建一个图层，设置为 Multiply（正片叠底），这样做的好处是不会在修改时影响到前面画好的颜色。在新图层上用改好的画笔画出飞溅的血浆。把不需要的色点用橡皮擦掉，效果如图 94 所示。

（9）此时可以打开其余图层的眼睛图标，看一看效果。图 95 是打开图层 3 的效果。图 96 是打开图层 2 后的画面效果。根据合成的效果来修改，这样比较容易控制画面大体的感觉。

有时画一幅画的过程中会新建许多图层，我们可以双击图层为它们重新命名，以方便识别和管理。

（10）新建一个图层，为沙发和墙壁、地板等其余部分上色，将图层属性设置为 Overlay（叠加）。可以使新加的颜色柔和的透叠在其他图层上（图 97）。由于 Overlay（叠加）模式会透出底色，所以为了不让底色过于干扰新画的地板色相，我们可以把渐变图层的地板颜色部分擦掉，然后在血浆图层的地板形状上画出地板大致的色彩。最后在沙发和墙壁图层部分完善地板颜色（图 98~100）。

图 94　"飞溅的血浆"图层

图 95　两层血浆叠加的效果

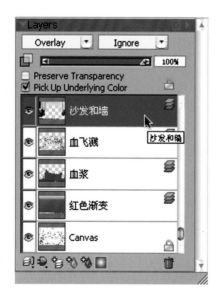

图 97　命名图层

图 96　图层面板中打开所有图层的效果

图 98 擦掉"红色渐变"图层地板部分的红色

图 99 在"血浆"图层加一层地板基本颜色,用 Fine Camel 10(纤细驼毛 10 号笔)画笔

图 100 在"沙发和墙"图层完善地板的颜色,用 Fine Camel 10(纤细驼毛 10 号笔)画笔和 Just Add Water(加水笔)画笔

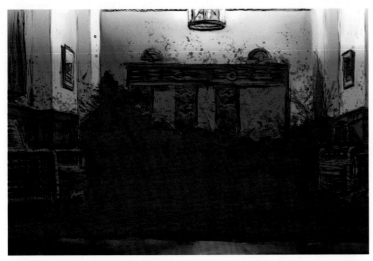

图 101 描绘沙发和墙壁的颜色

图 102 合并图层

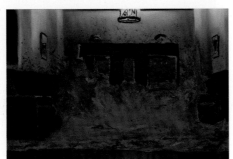

图 103 合并后的效果

如果嫌麻烦,当然也可以直接在红色渐变图层为地板直接着色。图层的使用方法是比较灵活的,大家可以在不断的练习中找到自己喜欢的方式。

第四步 全局描绘与调整

(1)在"沙发和墙壁"图层,使用 Fine Camel 10(纤细驼毛 10 号笔)画笔和 Just Add Water(加水笔)画笔继续画完墙和沙发的颜色。画的过程中可以在 Color Set(颜色设置面板)中选择开始保存过的系列颜色,以保持色调的一致。还要注意随时调整画笔不透明度等参数(图 101)。

(2)选择"血浆"图层,开始绘制血浆的明暗和颜色的变化,同时进一步调整形状。

为了画出血液浓稠流动的感觉,我在自定义画笔中增加了一种 Blender / Oily Blender 20(油性混合笔 20 号),可以对颜色产生油状搅动的效果,结合其他混合笔对明暗颜色进行混合。

将这一层的混合属性改为默认,这样在混合时就覆盖了最初的线稿,再用 Artists/Seurat(修拉)和 Impressionist(印象派画家)画笔增加飞溅效果。

合并除了 Canvas(画布)和"血飞溅"图层以外的其他三个图层(图 102),以便于颜色的混合,并开始较为深入的刻画(图 103)。

（3）用较小的画笔画出所有的细节，用不同的混合笔来混合出整体的效果（图104）。注意光线的分布情况和物体之间边缘的衔接关系。

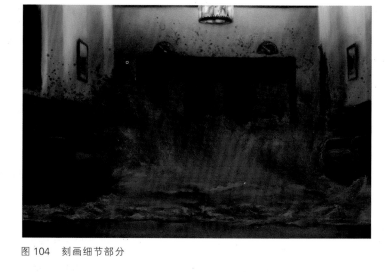

图104　刻画细节部分

（4）最后，为了获得更为真实的光照效果，选择菜单栏 Effects→Surface，Control→Apply Lighting...，选择 Readable 光照效果（图105），调节一下参数和灯管位置，再选择光源颜色，给画面整体打一个光，完成这个场景的描绘（图106）。

图105　光照效果调节面板

大家可以经常这样练习描绘场景，当你在看一部电影的时候，当电影中的某个场景打动你的时候，试着去画一下。一个完美的场景布置里包含了许多形象、光线、色彩、人物的完美的构成关系。通过临摹的方法我们可以迅速地掌握这些内容并成为营造气氛的专家。

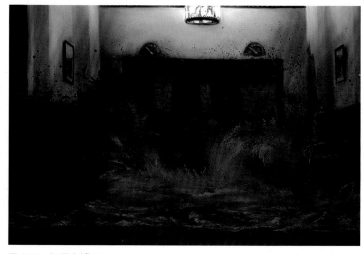

图106　场景完成图

第三节 用 Painter 学习古典油画

一些方便而常用的技巧:

* 在 Painter 界面调出面板比较拥挤的时候,会影响我们对画面的描绘。此时按 Tab 键,所有的面板都会消失而只留下画面。而在需要时再按一下 Tab 键又可以将面板切换回来。也可以在菜单栏的 Windows 菜单中调出你想保留的面板。

* 在画画的时候想让画笔顺着自己喜欢的方向运动,可以按住 Space+Alt 键,此时画笔会变成旋转工具,当旋转到所需角度后松开手,又会切换到画笔的状态,再继续作画。注意要先按住 Space 空格键。

* 在使用画笔时,按 1~0 可以快速调节画笔的不透明度,1 为 10%,依次到 0 为 100%。

学习大师的经典作品,无论对我们的构图能力还是造型用色的技巧都有很大的帮助,许多摄影和电影大师对古典绘画做过比较深入的了解和研究。在历史题材的电影中,古典油画也成为人物服装道具和时代背景的重要参考资料。

现在我们不用那么辛苦地绷画框做画底来临摹一张古典油画,只需要用 Painter 就可以方便地学习任何一张大师的作品。下面就来简单介绍临摹一幅油画的过程。

弗拉贡纳尔是法国 18 世纪洛可可绘画风格的重要代表,他的技法来源于夏尔丹、布歇、鲁本斯和伦勃朗。画面的色彩、光线和人物造型都处理的十分精彩,而取材上多以现实的情爱生活为题,这使得他的作品有一种亲切温馨、甜蜜自然的情调。

《偷吻》即是这一风格的典型作品,两个人物甜蜜又慌乱的景象使得画面充满了戏剧的情节感,满足了观众现实的偷窥心理,相对许多以宗教故事为题材的油画作品显得格外生动(图 107)。

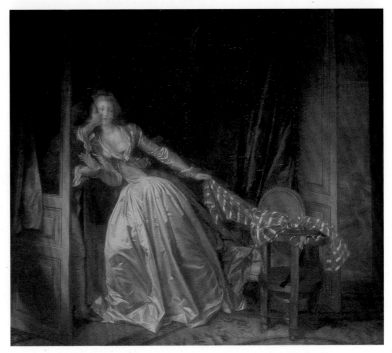

图 107 让·奥诺雷·弗拉贡纳尔(Jean–Honore Fragonard)《偷吻》1788 年

第一步　根据原画照片,画出大体素描关系

可以用较细的 Charcoal (木炭笔) 画出轮廓, 用 Charcoal/Soft Vine Charcoal(软藤炭笔)和 Blender/Soft Blender Stump(柔性调和榛形笔)画出明暗变化。勾画出轮廓后,新建一个图层,画出整体素描关系。设置新图层的叠加方式为 Multiply(正片叠底),以便于观察轮廓线(图 108)。

受伦勃朗的光影法影响,弗拉贡纳尔的画面有着强烈的明暗虚实关系,背景大多隐藏在阴影之中从而凸显了在光线下的主要人物,对观众产生强烈的心理作用。在画明暗关系时要注意这一特点。

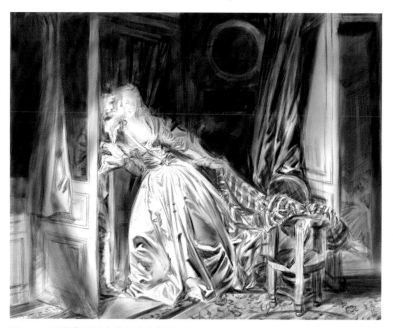

图 108　用炭笔和混合笔画出素描关系

第二步　为画面铺设颜色

（1）这一步可以选择 Oil(油画笔), Artists Oil(艺术家油画笔)或 Oil Pastels(油画棒)为画面上色。选择这些画笔工具主要是为了表达出油画的质感。你也可以用其他的画笔来试试,以期获得完全不同的画面效果。

为了上色方便,可以把需要的画笔种类、变量、大小及不透明度调整好,按照使用的频率依次拖放置于 Custom 面板中(图 109);在 Mixer(混色面板)中调出常用的色域;点击 Color 面板右上方小三角

设置为 Small Color (小色彩面板);点击 Color Set(色彩设置)面板右上方小三角中 New Color Set from Image(源自图像的新色彩设置) 将原画颜色保存为色板 (图 110)。

图 109　保存常用画笔及变量

图 110　保存常用颜色设置

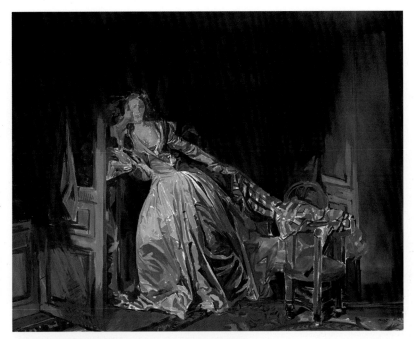

图 111　铺设画面颜色

图 112　面部细节刻画

图 113　衣纹的刻画

（2）再新建一图层，设置叠加方式为 Normal（正常），根据素描关系整体上色，铺设大体颜色时不必追求细节但要注意色调的统一（图 111）。

第三步　深入塑造形体，刻画细节

（1）将画笔调小，从画面的焦点开始深入刻画，注意表现脸部生动的表情。使用 Oil（油画笔）/Detail Oil Brush（细节油画笔）和 Fine Camel 10（纤细驼毛笔 10 号）画笔，并调整其不透明度，使笔触的衔接柔和（图 112）。

（2）其他部分如衣纹的刻画精细程度不要超过脸部，使用 Oil /Meduim Bristle Oil 15（中号鬃毛油画笔 15 号）画出暗部的颜色，用 Blender/Just Add Water（加水笔）、Soft Blender Stump 10（柔性调和榛形笔 10 号）将颜色晕开，Round Blender Brush 10 揉和并统一暗部的颜色（图 113）。

第四步　调整画面关系

协调画面，减弱突兀的部分，强调焦点部分。尤其是右边门外的人物，不能跳跃出来。使画面的虚实关系较为统一，最终完成画面(图 114)。

第五步　模拟油画布的效果

原作中的帆布肌理，我们可以在 Painter 中模拟这种效果。点 Tool Box (工具箱)→Paper Selector（纸张选择器），选择 Linen Canvas(亚麻油画布)，在右上角小三角展开菜单中选择 Launch Palette（打开调板）...调整画布显示的对比度和明度。在展开菜单中选择 Make Paper(造纸)...，打开造纸对话框，可以调节画布的图案、纹路间距和布纹倾斜角度等数据，并预览及保存做好的画布（图 115）。

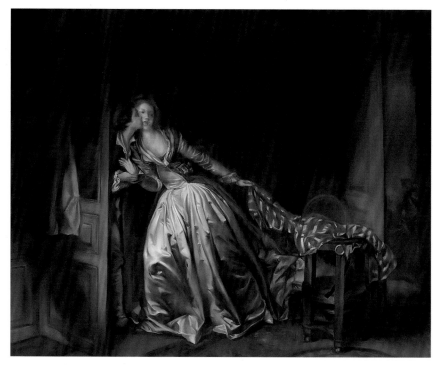

图 114　临摹好的《偷吻》效果

图 115　纸张选择器；纸张调节板；制作纸张调板

点击 Effects（效果）→Surface Control（表面控制）→Apply Surface Texture(应用表面肌理），打开调板（图 116），调节肌理的柔和度，肌理深度，光线角度及强度等参数。在预览窗中可以看到实时的效果。这时可以同时打开 Paper Selector(纸张选择器)调板选择保存过的自制画布以便于选择哪一种布纹的效果更好。

图 117 是应用画布肌理后的效果。

图 116 应用表面肌理调板

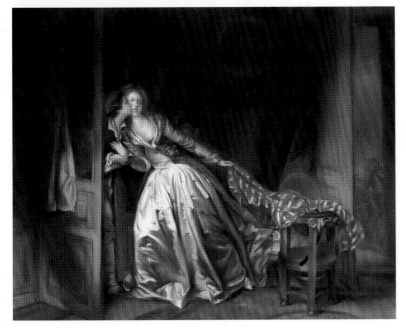

图 117 应用肌理效果之后的画面

临摹古典绘画需要耐心，需要训练对画面的整体控制能力。尤其是在局部刻画时，色调很不容易控制，要经常退回到全画来观察。对画笔的管理和使用也是很重要的，当你调整好一支笔，用的很顺手的时候一定要保存下来并为之命名，以免换笔之后想再用它却找不到了，结果又要调一次。在菜单栏 Effects(效果)选项中集合了许多调节画面的调板，利用好它们可以让我们的绘画工作事半功倍。

第四节 利用照片学习绘制不同风格的人物

数码相机的普及，使我们可以随时随地地拍摄照片。这些照片有的本身就是很好的艺术作品，有的可以成为我们创作形象的资料，下面我们就学习利用自拍的照片来进行 Painter 的创作。

01 飞翔的拖鞋天使

一幅邋里邋遢的无厘头照片，利用它也可以画出一幅很抒情的画。下面就介绍一下创作的步骤。

第一步　打开一幅照片,并用铅笔画出草图(图 118)

（1）照片选用了一个很大的俯视角度拍摄,并且表情十分夸张。这样使得形象生动,情绪上有强烈的感染力。在基于不同目的的创作中，要根据自己设想的效果来进行拍摄或是选取合适的照片。

（2）用菜单栏 Clone（克隆）命令,在照片基础上勾勒形象,不要忘记设置尺寸和分辨率。

（3）用 Blender（调和笔）/Grainy Water（粒状水性笔）将阴影部位的线稿"揉开"，便于把握体积和明暗。

第二步　使用水彩工具(图 119),为线稿上色

（1）在使用水彩工具时，会自动生成一个 Watercolor Layer(水彩图层)（图 120），可以直接在该层上色而不影响画布层。

（2）上色的笔可以自己根据喜好选择一下，这里选择的是 Simple Round Wash（简单水洗圆笔）。水彩笔大多具有流动和浸润的效果，可以画出比较轻松和富于变化的色彩层次（图 121）。

图 119　水彩工具及变量

图 120　水彩图层（其他画笔不能使用）

图 118　铅笔起稿

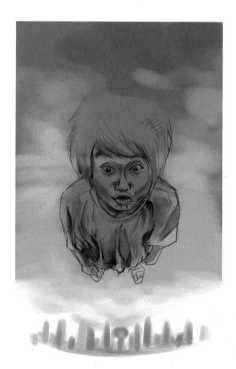

图 121　用简单水洗圆笔上色

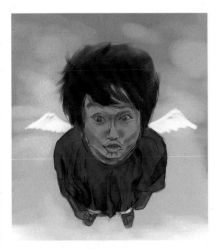

图 122　晾干水彩后加深颜色

图 123　增加亮色后的画面

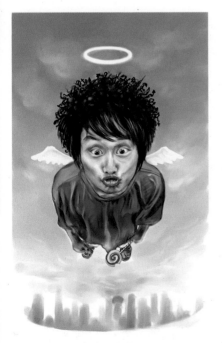

图 124　《穿拖鞋的天使》
作者：朱君 武汉工业学院 05 级数码影像专业

第三步　画出明暗颜色的变化

（1）水彩颜色覆盖性不是很好，所以想加重颜色的话要点击菜单栏 Layers 或者是图层面板右上方小三角里的选项菜单里的 Dry Watercolor Layer（晾干水彩图层）使得之前画的笔触颜色干燥，再来覆盖新颜色（图 122）。

（2）擦掉画布层多余的线稿，保留一部分线稿使得画面手绘感更强烈。

第四步　画出亮光部分的颜色

（1）由于水彩特性，亮色部分一般都是预先留出来的。所以我们可以再新建一个图层，用水粉笔或是钢笔画出想要添加的亮色或白色。然后再合并图层（图 123）。

（2）要注意在合并水彩层时要 Dry Watercolor Layer（晒干水彩图层），不然的话亮部的颜色会溶到水里变脏，除非你想要这种效果。

第五步　混合颜色并增加细节

（1）用 Blender（调和笔）/ Soft Blender Stump10（柔性调和榛形笔）将颜色和较硬的笔触擦的更柔和一些，使画面更通透。

（2）画出一些有趣的细节，头发、光圈、翅膀、云霞和远处的弧形城市，再加一根彩虹棒棒糖，增添画面的趣味。完成这幅画（图 124）。

02　舞动的少女

有许多青春飞扬的照片在你的电脑中吗？

把它们拿出来,画成一幅很酷的画吧！

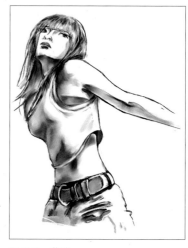

图 125　草稿

第一步　利用照片起稿

（1）克隆后,使用熟悉的铅笔画出线稿和素描关系。要注意头发的整体形状不要画得太碎（图 125）。

（2）当然,如果你的造型能力很好,也可以把照片放在一边参照着画,还可以根据需要改变某些细节或形态。

第二步　给整个素描稿改一个颜色

为了获得一种较为统一的色调,我们可以把素描稿改一个颜色, 作为画其他颜色的基调。点菜单栏 Effects（效果）→Tonal Control（色调控制）→Correct Colors（校准颜色）,在弹出的 Color Correction（色彩纠正）面板中调节红、绿、蓝和主体色的对比度及亮度（图 126）。在调节选项的下拉菜单中有四种调节方式： Contrast and Brightness(对比度及亮度),Curve（曲线）,Freehand （手动调整）,Advanced（高级调整）。第一种较为方便,后三种则是为了更精确的设置颜色关系。也可以选 Tonal Control（色调控制）→Adjust Colors（调节颜色）来调节颜色。

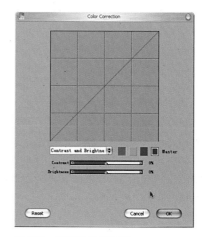

图 126　校准颜色调节板

图 127　对比度和亮度调节板

根据自己对画面的设想来确定一种基调。这里调节成棕色。如果对亮度或对比度不满意,还可以在 Tonal Control（色调控制）中选择 Brightness（亮度）/ Contrast（对比度）来调整对比度（图 127）。图 128 是调节后的效果。

Effects（效果）菜单中集合了很多画面效果的调节选项,可以都尝试一下,有时会起到事半功倍的作用。

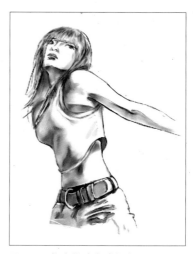

图 128　将素描稿变成棕色调

第三步　根据基调上色

选一支自己熟悉的笔来上色，这里用的是 Oil Pastels（油画棒）/ Chunky Oil Pastel 10（10 号短油画棒），根据画面的素描关系画出强烈的明暗色彩对比，要注意色彩的倾向与基调统一（图 129）。

图 129　根据基调上色

图 130　《舞动的少女》
作者：智宇　武汉工业学院 05 级数码影像专业

第四步　刻画细节

将笔触生硬的转折和衔接用 Blender（调和笔）/ Soft Blender Stump10（柔性调和榛形笔 10 号）自然的过渡一下，增加脸部和服饰高光部分的细节，为了加强少女姿势的动感，用橡皮工具擦掉一部分背景颜色，再用 Digital Watercolor（数字水彩）/Simple Water（简单水彩笔）画出背景飞白的效果，完成作品（图 130）。

03　涂鸦风格的画像

有时候不需要太多的技术，仅仅只是画线条，再填色，就可以产生独具个性的画面。美国艺术家哈林和他那密密麻麻的勾线小人就是这类风格最杰出的代表。下面简单示范一下如何用最简单的方法画出具有英伦摇滚气息的涂鸦。

方法：新建一个想要的尺寸，这里使用的是一个电影的16：9的画幅。对着一张照片勾出轮廓，当然也可以在照片上克隆后再勾线。但是为了手绘的随意和生动性，完全可以不必这么做。在勾线的时候注意，如果是你想填色的区域一定要让线的首尾封闭起来，这样才能使 Paint Bucket（颜料桶）填充该区域。在人的周围再画一些奇怪的树枝或是符号，加上几个英文字母。然后，用 Paint Bucket（颜料桶）在想好的地方填上颜色，完成（图 131）。

图 131　《ZOE》
作者：彭晓燕　武汉工业学院 05 级数码影像专业

第五节　快速把照片变成手绘效果

有了数码相机,我们会拍摄大量的照片,如何利用这些照片快速转化成一幅手绘感很强的画呢? Photoshop 的滤镜功能提供了一些素描、水彩、版画的效果,但转化出来的效果比较生硬。在 Painter 中,利用 Cloners(克隆画笔)则很容易做到。下面我们就来尝试一下。

01　利用克隆画笔处理照片

第一步　导入照片

寻找一张普通的照片,那种想要丢弃的没有什么观赏性的照片(图 132),在 Painter 中打开它。

第二步　克隆源照片

选择菜单栏 File(文件)→Clone(克隆),将照片克隆一份。这样做的好处是不会破坏原素材。而且如果直接在原照片上使用克隆画笔会出现图案纹样。

图 132　一张普通的照片

图 133　克隆笔自定义面板

图 134　使用几种克隆笔后的画面

图 135　使用软性克隆笔擦出车身细节

第三步　用克隆画笔处理图像

Cloners(克隆画笔)模仿了许多画笔的笔触效果,我们同样可以在 Brush Control(画笔控制)中调节其变量参数。在这里选择了 Bristle Brush Cloner(鬃毛刷克隆笔)和 Colored Pencil Cloner(彩色铅笔克隆笔)(图133),以及 Blender/Just Add Water(加水笔)、Soft Blender Stump 10(柔性调和榛形笔 10 号)。在色板中点击图章按钮 Clone Color 使用克隆图像的颜色。在图像上快速绘画,得到如图 134 的效果。

第四步　凸显局部细节

选择 Soft Cloner,调节不透明度,将画面黄色的士的部分细节柔和的克隆出来(图 135)。

第五步　调整画面

点击菜单栏 Effects(效果)→Tonal Control(色调控制),调节 Correct Colors(校准颜色)和 Brightness(亮度)/Contrast(对比度),得到最终的画面(图 136)。

图 136　具有里希特风格的、模糊影像感的绘画

02　利用克隆笔的其他变量

　　图 137 是采用 x Perspective 4p(远景透视 4p)这一变量结合 Blender 画笔制作的画面。克隆笔的效果有很多种,结合其他的画笔及变量可以创作出许多意想不到的画面,大家可以根据自己的喜好尽情的发挥想象,来探索开发其用途。

图 137　克隆笔的多种用途

　　不光是自己的照片,如果你对自然的风光、动物、飞机、汽车或军事用品等等事物感兴趣的话,不妨在网上搜索一下相关的照片,然后参考着画一画。许多电影中绮丽的风景或是古怪的生物,其原型大部分来自生活中常见的东西。艺术家只不过是通过留心观察,然后综合其中的一些特征创造出来一个新的东西。比如恐龙,就是典型的根据现带爬行动物特征和古生物化石混合出来的产物。所以,日常的积累对于艺术创造来说是非常重要的。也许下一个新的艺术形像就孕育在你辛勤耕耘的笔中!

第五章 Painter 与 Photoshop 的结合使用

尺寸硬度不透明度等参数(图138),以大
笔触画出草图,用不同深浅的灰色来表达
前后物体的空间关系(图139)。

第五章　Painter与Photo-shop 的结合使用

Painter 的长处在于模仿真实的手绘效果,而对于图像的处
理和编辑则是 Photoshop 的长项。方便之处在于这两个软件之间
可以通用 Photoshop 的 psd 格式,来保存作品在 Painter 或 Pho-
toshop 中的图层效果设置。这样我们就可以分别利用两种软件
的长处,将作品所需要的效果在两者之间处理完成。

图 138　画笔工具、种类、模式及参数

第一节　学习利用 Photoshop 的画笔和图层丰富画面效果

Photoshop 的图层功能十分强大且便于调节管理;在 Photo-
shop 笔触类别中也有许多笔触的效果,灵活使用可以画出很漂
亮的画面。下面学习如何利用 Photoshop 画笔及图层创建场景。

第一步　创建形象

根据需要新建画布。选择画笔工具,选择画笔种类并调整其

图 139　用调节好的画笔画出草稿

第二步　分层管理

　　在图层面板中（图 140）分图层画出前后空间中的物体，这样便于每个物体单独的修改和调整。这里新建了五个图层来表现场景。效果如图 141。

图 140　建立的图层

图 141　利用新建图层画出层次

第三步　细节描绘

　　用小笔触增添明暗关系中的细节部分（图 142）。在画笔选择菜单中选择 32 号半湿描边油彩笔，其肌理效果使画面更生动（图 143）。

图 142　选择笔触

图 143　用小笔触添加画面细节

第四步　确定大体色调

合并画好的图层,新建一个图层,然后用颜料桶工具填充该图层。选择渐变填充模式,中间到四周渐变,设置好前景色与背景色,在图层选项中设置叠加方式为正片叠底(图144)。然后从图层中央拖动渐变的范围为其上色,最后可以用减淡工具把需要透光的地方擦亮一点,得到图145的效果。

第五步　局部上色

选择一些柔边笔触,画出场景中的积雪以及反光中的细节部分。注意细节的疏密关系以及积雪在亮部和暗部色彩的变化(图146)。

第六步　在 Painter 中画面润色

将图在 Painter 中打开,用 Blender(调和笔)把僵硬的笔触擦的柔和一些。使用钢笔工具为画面细节做更详细和丰富的刻画(图147)。

图144　设置渐变填充新建的图层

图145　填充渐变后的效果

图146　利用小号柔边画笔绘制积雪

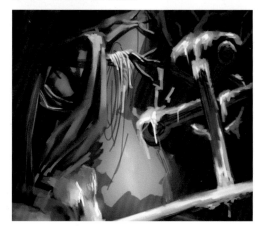

图147　在 Painter 中处理细节

第七步　使用 Photoshop 中的特殊画笔
　　　　　　增添气氛

　　将画再次导入到 Photoshop 中,选择一些笔触增加画面气氛,如干画笔尖线描,干画笔等(图 148),调节一下尺寸、流量、透明度等参数,表现出风吹落雪花漫天飞舞的感觉(图 149)。

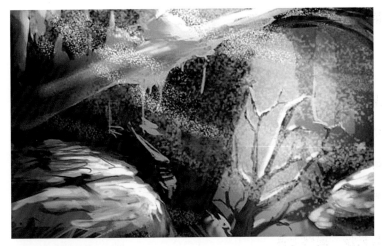

图 149　添加飞舞的雪花

图 148　选择特殊效果笔触

　　在图像调整菜单中调节一下曲线、对比度、色彩饱和度等,使画面黑白灰的对比关系更恰当,最终完成作品(图 150)。

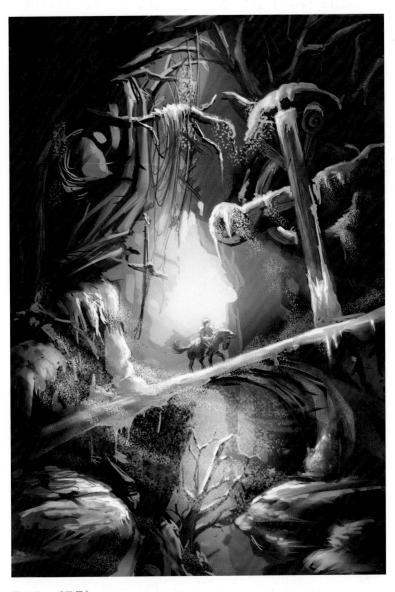

图 150　《雪景》
作者:朱君　武汉工业学院 05 级数码影像专业

图 151　导入 Photoshop 的半成品

第二节　使用 Photoshop 的滤镜效果为 Painter 作品增色

　　Photoshop 有许多滤镜的特效是 Painter 所不具备的，还有许多为 Photoshop 开发的第三方滤镜，利用好它们可以为我们的作品增色不少。下面是一个简单而直接的例子。

第一步　导入作品

　　在 Photoshop 中导入已经快画完的作品，这时感觉野外强烈的光线感觉还不够（图 151 ）。

第二步　增添滤镜效果

　　打开 Photoshop 菜单栏的滤镜→渲染效果→镜头光晕…(图 152)选择镜头类型、亮度以及扩散范围等，为画面增添一个镜头光晕的特效。这样看起来就像是相机在强逆光下实拍一样(图 153)。

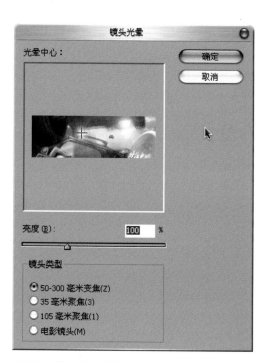

图 152　镜头光晕滤镜

图 153　添加滤镜后的效果

第三步　在 Painter 中增添细节

刻画环境光可用 F–X（特效画笔），选择 Glow（发光）笔触增添光芒射线，再增加一些破损的细节，完成画面（图 154）。

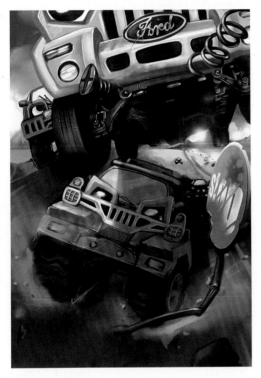

图 154　《赛场》
作者：朱君　武汉工业学院 05 数码影像专业

第三节　学习用 photoshop 和 Painter 画卡通风格插画

Photoshop 的图层功能和 Painter 画笔结合可以轻松画出具有卡通风格的插画，下面就来学习这一类方法。

第一步　用 Photoshop 快速做草图

新建画布，用大笔触画出草图，用黑白灰来表达前后物体的关系。分图层来画前后的物体，这样便于修改和调整（图 155）。

图 155　利用图层快速建立草图

第二步　确定大体色调

新建一个图层，用渐变工具（上下渐变）上色，把新建图层的属性调成正片叠底，然后合并图层，效果如图 156。

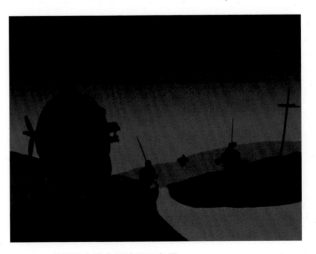

图 156　利用渐变填充创建画面色调

第三步　在 Painter 和 Photoshop 中上色

（1）导入画面到 Painter 中用钢笔工具上色，再用 Blender 把颜色揉开，塑造出物体的体积和天空颜色的变化。

（2）为了获得纯净明朗的天空颜色，可以再导入 Photoshop 中，将天空抠选出来（图157），为其再加上一层渐变（图158）。

图 157　选择区域

第四步　增加一些与画面相符的道具，使画面更丰富

（1）云的画法：先用 Pen 画出云的大体形状，再用 Blender/Grainy Water 擦出云的体积（图159）。

（2）光线的画法：用 F-X/Glow 擦出光的效果。用 Palette Knives/Palette Knife（调色刀）（图160）从光源处拉出地上的光线拖影（图161）。

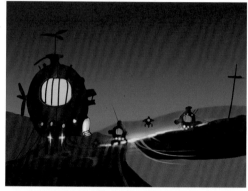

图 158　描绘细节和添加渐变后的效果

第五步　最后完成画面

进一步完善细节，用 F-X/Glow 点出亮度不同的星光，完成作品（图162）。

使用 Photoshop 的工具及滤镜来丰富画面的方法非常之多，本章介绍的是一些基本的操作方法和规律，再结合 Painter 的手绘效果，可以传达出包罗万象的画面。希望大家在学习的过程中能举一反三，充分发挥自由的想象。

图 159　云的画法

图 160　调色刀

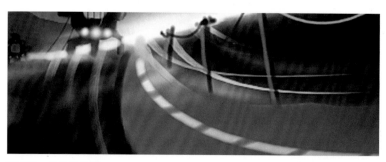

图 161　光线的画法

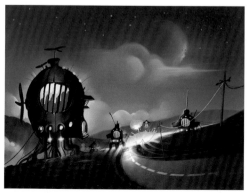

图 162　《飞船》

作者:廖志敏　武汉工业学院 05 级平面设计专业

第六章　Painter、Photoshop 手绘与图、照片结合的广泛用途

第六章 Painter、Photoshop 手绘与图、照片结合的广泛用途

Painter 和 Photoshop 以其手绘或者是对图、照片的后期处理的强大功能，被广泛应用于动画片和游戏中角色先期的预设，场景概念图设定，商业性海报制作，网页设计等。这一章我们将学习这两个软件在不同领域中的一些基本使用方法。

第一节 绘制动漫角色

在画一组漫画或是制作一个动画片之前，我们经常要为主要角色创作一些不同角度的服饰或是不同神情、动作的画面，以确定他们最终的形象和在不同画面中的一致。下面就来学习一下在 Painter 中创造角色。

第一步 画出草图

在 Painter 中新建画布，设置好尺寸与分辨率。使用铅笔工具自由的描绘直到最终形象确立，用混合笔画出明暗的柔和过度，垂头丧气的小妖精(图 163、164)。

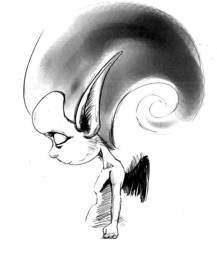

图 163 勾勒形象草图

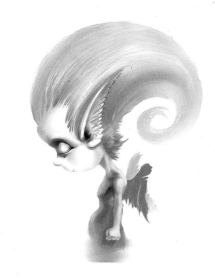

图 164 添加明暗

第二步　铺设颜色

　　根据素描关系,选择水彩工具为人物上色。注意在加深颜色的过程中要使用 Dry Watercolor Layer (晾干水彩图层)命令合并图层,并用 Blender / Grainy Water 和 Just Add Water(加水笔)自然地糅合颜色(图 165、166)。

第三步　刻画细节

　　(1)为小妖精刻画出耳朵、头发的细节,在画笔选择器中选择 Distortion(扭曲水笔)/Distorto(扭曲)(图 167),调节合适的尺寸,画出变形的耳朵和毛发的效果。

　　(2)画出脸上和身上的文饰,可新建一个图层来画,设置叠加方式为 Mulitply,以便透出底色(图 168)。

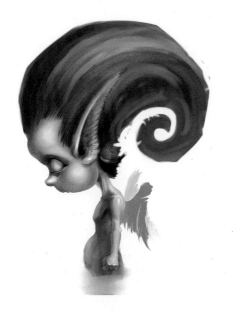

图 165　使用水彩工具整体上色

图 167　扭曲水笔

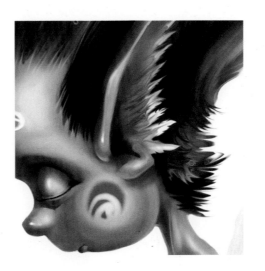

图 166　晾干水彩图层后用混合笔修饰画面

图 168　利用扭曲工具画出的头发细节

73

第四步　整体调整

（1）将画好的画保存为 PSD 格式，在 Photoshop 中打开，为其调整色相与饱和度，亮度和对比度。

（2）在 Painter 中再次打开调整好的画面，使用 F-X/Glow 画笔为头发等地方添加光亮，完成作品（图 169）。

第二节　绘制动画场景概念图

场景的设定不一定和最终的拍摄效果一致，但却是重要的拍摄构想的参考，可以容纳许多期待在电影或动画片中出现的元素。电影《金刚》中的原始森林，在拍摄制作前画了许多的概念图。下面就结合 Painter 与 Photoshop 介绍一下概念图的画法。

第一步　草稿设计

在 painter 里新建一张画纸，用铅笔大致画出想像中的场景及角色。这里最初的想法是山洞的湖里一条远古之蛇。在这个过程中可以随意放松的画出轮廓并根据画出的形体加以修改（图 170）。

第二步　气氛设定

有了草稿，我们进一步来完善画面的气氛。依然可以用 Blender 的一些变量笔来揉出大致的黑白关系和光线分布情况（图 171）。

图 169　《小妖精》
作者：彭晓冬 武汉工业学院 05 级数码影像专业

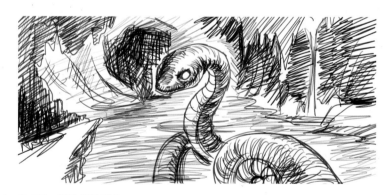

图 170　粗略描绘意象

图 171　描绘素描关系

图 172 数字水彩工具

图 173 用数字水彩画出整体色调

图 174 细节描绘

图 175 单独画一个背景

第三步 色调

选用 Digital Water Color（数字水彩）/Round Water Blender（圆形水性混合笔）（图 172），Digital Water Color 不会创建水彩层，但一样需要晾干才能加深颜色。在图层菜单中选择 Dry Digital Water Color（晾干数码水彩）。

根据素描关系画出松动的色彩层次（图 173）。

第四步 刻画细节

（1）晾干以后可以用F/X 的 Glow 笔触对受光的部位提亮。在 Colors 里选择一种和巨蛇皮肤相近的暖色来增加光感，用同样的方法对受光的水面进行提亮。

（2）再用小笔触勾画水面的波纹和蛇身上的鳞纹(图 174)。

（3）画完之后保存文件名为 > 主体.PSD。

第五步 叠加背景

（1）新建画布,参照前面步骤单独画出一个背景(图 175)。并保存文件名为 > 背景.PSD。

（2）把两张图片同时导入 Photoshop，把背景拖至主体画面中成为一个背景副本图层，调整背景副本的透明度，设置图层叠加方式为变亮（图 176），得到最终的效果（图 177）。

图 176 设置图层叠加方式

第六步 增强光线的变化

选择画笔工具，这里选择的画笔变量是喷枪柔边圆形 200（图 178），用较深颜色把叠加上去的背景图层过亮的部分画暗一点，要注意将画笔不透明度值调低一点，这样画上去的颜色才会更加自然（图 179）。

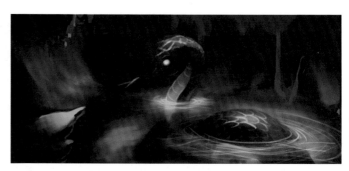

图 177 合成两张图后的效果

在这里我们来做个阳光投射进来的效果。

（1）首先新建一个图层。

（2）新图层上选择一块长方形区域并将其填充白色。

（3）再将其图层调整为叠加方式。

（4）调低橡皮擦工具的不透明度，将射光的边缘擦柔和一点（图 181）。

图 178 喷枪柔边圆形画笔

图 179 使用画笔后的效果

图 180 在新建图层上画一只蝙蝠,反复复制和变形

图 181 添加光线和蝙蝠的画面

图 182 岩石照片

第七步 加强画面气氛

为了加重洞里的恐怖气氛,可以画一些蝙蝠。

(1)新建一个图层画上蝙蝠(图 180)。

(2)多次复制此图层。(复制图层方法:选择移动工具,点住要复制的对象,按住 Alt 键拖动即可。)

(3)点击 Photoshop 的菜单栏编辑→自由变换,对复制出来的蝙蝠图层进行大小、位置和形状调整,使其看上去各不相同(图 181)。

第八步 增强质感

为了加强山洞的质感,我们可以在图层中导入一张山体或岩石的照片(图 182),用套索工具在该图层上框选出湖面和大蛇的形状,设置羽化范围为 5,然后删掉选区部分的内容,调整剩余部分透明度,并设置图层为叠加方式(图 183)。这样山洞就会透露出岩石的质感效果(图 184)。

图 183 图层设置方式

图 184 应用岩石照片后的画面

第九步　最后的刻画

（1）将画保存为 PSD 格式，在 Painter 中打开，继续为其添加细节。在这里用粉笔工具和钢笔工具来为画面添加一个人物（图 185），来对比巨蛇那庞大的体积。

（2）使用 F-X/(特效笔)Glow 等工具为画面增加光线。用钢笔等工具完善细节，然后在 Photoshop 中调整巨蛇和山洞色彩平衡，使其更符合洞中的光线。最后完成画面（图 186）。

图 185　添加一个人物

图 186　《大法官梵蒂冈》

作者：彭晓冬　武汉工业学院 05 级数码影像专业

第三节　利用照片在 Photoshop 中创作

Photoshop 处理图像的功能十分强大，我们可以利用它制作出富于视觉节奏的时尚海报、书籍封面或是唱片封套等。还可以对照片根据想法的需要作出各种处理，进行艺术创作。

01　影像风格海报制作

第一步　建立背景

（1）打开 photoshop 新建一张 A4 大小的画纸，在拾色器上选择 RGB 为 1.38.56 的颜色填充背景（图 187）。

（2）导入一张素材图片，去色[Ctrl+Shift+U]，将此图层不透明度调整为 10％左右（图 188）。

图 187　颜色设置

图 188　处理导入的素材图片

图 189　图层混合样式面板

第二步　导入照片

（1）在 Photoshop 中打开人物照片,在菜单栏选择图像→调整→色阶[Ctrl+L]。为其抠掉背景,然后将它拖至先前建立的背景文件中成为一个图层。

（2）点击图层面板右上角小三角打开混合选项,出现图层样式面板,选择投影,调整为图 189 数据。

（3）点击编辑→变换→缩放,调整人物至适合大小。成为图 190 中效果。

第三步　为人物脚下增加一个花瓣形装饰

（1）选择钢笔工具,在上方出现的属性栏中选择"路径",勾画出图 191 中的形状。

（2）用直接选择工具修改其形状,选择路径面板,将路径转换为选区。

（3）新建图层,向选区填充颜色。将不透明度调整至 23%（图 192）。

（4）将填好色的图层复制一个,点击自由变换[Ctrl+T],旋转一定角度,使用动作命令记录动作,应用到复制的图层中,出现图中效果,然后合并图层[Ctrl+E]。

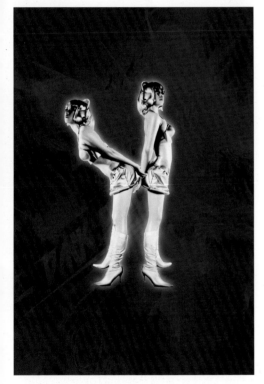

图 190　添加并调整人物后的效果

图 191　勾画路径

图 192　填充选取颜色

（5）将合并图层复制一个反向排列。点编辑→变换→水平翻转，完成绘制，如图193所示。

第四步　继续添加饰物丰富画面

（1）新建图层，选择椭圆选框工具，按住shift键，推拉出一个正圆填充白色，将其图层的不透明度降低至20%左右。然后复制同样的图层，更改大小并调整效果(图194)。

（2）选择特殊效果画笔画上装饰性花纹边框，复制后垂直翻转。放在合适的位置。

（3）用钢笔工具勾出一条曲线，新建图层，将画笔调整到适合大小，选择白色，在路径面板选择路径，右键选择描边路径。再用动作命令绘制曲线(图195)。

（4）新建图层，选择适当的颜色，画一个正圆，用橡皮擦工具将中间部分擦掉(图196)。

图193　记录动作和翻转后的效果

图194　添加饰物

图195　添加花边及曲线

图196　绘制气泡

图 197　制作出的气泡效果

（5）复制此图层，再选择填充别的颜色。反复制作出彩色气泡的效果（图 197）。

第五步　文本制作

选择适合的字体，输入文本。设置不透明度为 75％，打开图层混合选项，为文字加入投影，并设置投影的参数（图 198）。完成作品（图 199）。

图 198　设置字体投影的参数

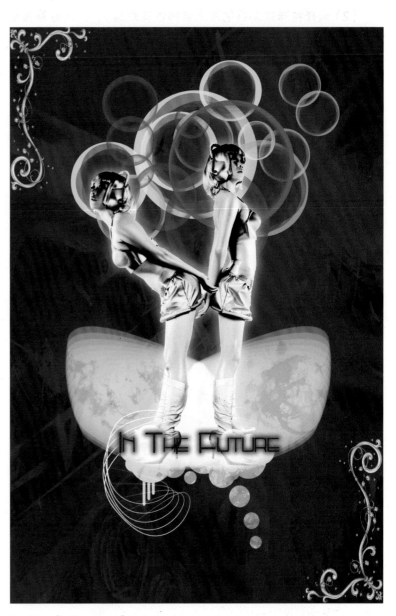

图 199　《In The Future》
作者：蒋承洋　武汉工业学院 05 级平面设计专业

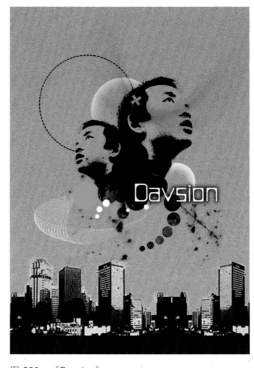

图 200 《Davsion》
作者：蒋承洋 武汉工业学院 05 级平面设计专业

02*　风格化的图像艺术

当代图像艺术的特点在于利用各种图像，进行蒙太奇拼贴、组合，以消解其固有的意义，产生新的解读和含义。利用 Photo-shop，可以很便捷的实现传统拼贴、曝光技术、印刷工艺等手段，更快速的组合各类图像，来表现创作者的思想意图。

（1）《Davsion》简单设计步骤：

本图主题物来源于朋友照片。先将照片作简单的处理，选择图像→调整→阈值，将头像处理为图中效果。

复制一个反向排列。背景选择较深点的颜色，选择滤镜→杂色→添加杂色，点击高斯分布、单色。底部须添加一张楼房的素材图片，稍加处理，得到海报下方的效果。

头像后面用椭圆选框工具画出大小不一的正圆形，填上黑色、白色、绿色。白色部分，将不透明度调到 70％左右，选择橡皮擦，流量、不透明度大概调至 30％左右，擦掉中间部分。

白色细线应用动作命令运算出样条线。用矩形工具画出路径，用路径描边画出圆形样条线。用橡皮擦擦除多余部分。用特效画笔画出背景上的图案，最后加上英文字体，加上适量的投影，完成制作（图 200）。

（2）《大团结》系列属于采用波普艺术手段比较典型的作品，艺术家挪用美元、文革美术等图像，对其进行解构与拼贴，强调出个人艺术观念以及对当下社会问题的思考（图 201~203）。

作品借助了 Photoshop 的图层和滤镜功能。将美元图像在调整图像命令中去色。通过抠图将美元中心图案与文革宣传画进行置换，然后用滤镜中的艺术效果如干画笔、木刻、水彩、涂抹棒等来加强文革图像制版印刷的效果，使其与美元图案质感接近。完成作品在技术上并不十分复杂，却取得了很好的艺术效果。

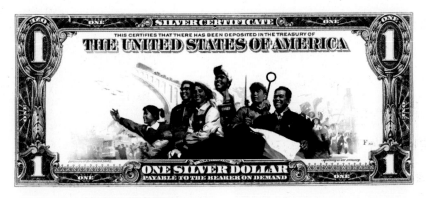

图 201　何广庆作品——《大团结》系列之四

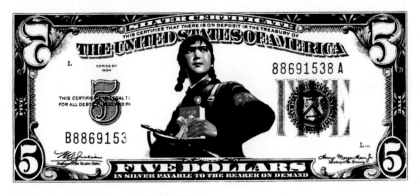

图 202　何广庆作品——《大团结》系列之七

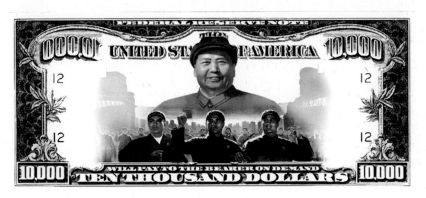

图 203　何广庆作品——《大团结》系列之三

（3）《风水鱼》系列作品也是采用了图像拼贴的手法。在
Photoshop 中通过抠图将鱼的图像放置于城市的上空。调整城市
天空渐变的光泽，将鱼的图层设置为亮光和线性光的叠加样式完
成。借用传统文化中风水的概念，使得作品传递出一种神秘、幽
远而又疏离的情绪（图 204、205）。

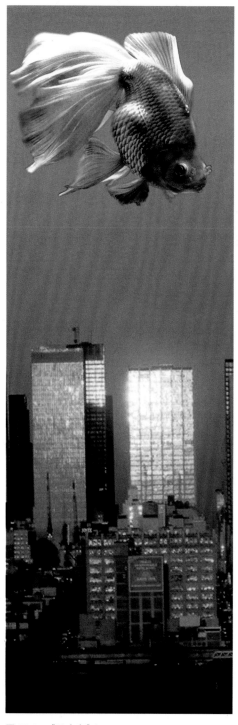

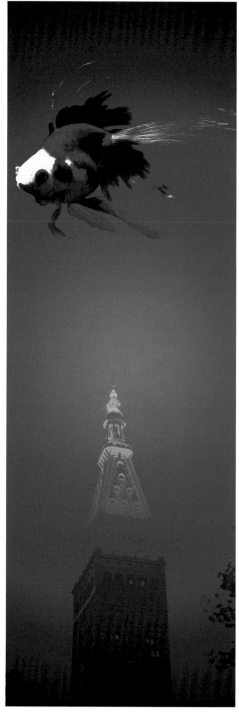

图 204　《风水鱼》之一　　　　　　　　　图 205　《风水鱼》之二

结　语

　　Painter 与 Phoshop 的功能十分强大，应用范围极其广泛。软件中还有许多菜单和功能在书中没有提及，在此仅举一例：比如 Painter 的动画功能，虽然不能与专业动画制作软件相比，但运用得当，也能创作出非常优秀的小动画短片或是实验影片来。

　　本书从影像艺术的角度切入，目的在于寻找一条学习途径，探索工具与当代视觉语言相结合的道路。在科技发展的今天，Painter 这一类软件是沟通绘画与影像艺术的桥梁，也成为过去与未来视觉艺术发展的纽带。了解艺术发展史，掌握必要的技术是开创新影像艺术时代的催化剂，而强烈的热情和充满幻想的头脑则是最重要和持久的原动力。

　　感谢所有为这本书付出辛勤劳动的人，特别感谢三峡大学艺术学院何广庆先生，武汉工业学院艺术与设计系 05 级朱君、彭晓冬、智宇、廖智敏、蒋承洋等同学，为本书提供作品。

版权声明

　　本书范图作品所使用软件如无特别说明均采用 Painter IX 和 Phoshop CS2 版本,未署名之作品版权属作者本人所有,未经许可不得转载。

附录一

精选 20 个风格各异的插画网址

No.1 http://attadog.com/

No.2 http://enakei.com/

No.3 http://thanuka.com/

No.4 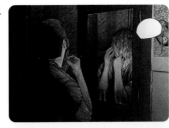 http://www.ghostco.o

No.5 http://www.gezfry.co

No.6 http://www.marcoschin.com/

No.7 http://www.meomi.co

No.8 http://www.sylviaji.com

No.9 http://www.illustra-tionweb.com

No.10 http://www.vio-lettesfolkart.com/index.php

No.11 http://www.jessiehartland.com

No.12 http://www.daveclegg.com/index.html

No.13 http://www.michaelknapp.com/

No.14 http://208.109.194.105/1new_home.html

No.15 http://www.jasonfelix.com/

No.16 http://www.juliette-borda.com/menu.htm#

No.17 http://www.debdrex.com/

No.18 http://joesorren.com/

No.19 http://www.russ-willms.com/

No.20 http://www.derekhess.com/

附录二
PAINTER 常用中英文对照参考

一、菜单栏

1.【File】(文件)菜单

【New】(新建文件)

【Open】(打开文件)

【Place】(插入文件)

【Close】(关闭文件)

【Quick Clone】(快速克隆)

【Clone】(克隆)

【Clone Source】(克隆源)

【Save】(保存)

【Iterative Save】(反复保存)

【Save As】(另存为)

【Revert】(复原)

【Get Info】(查看信息)

【Acqire】(输入)

【Export】(输出)

【TWAIN Acqire】(TWAIN 输入)

【Select TWAIN Source】(选择 TWAIN 源)

【Page Setup】(页面设定)

【Print】(打印)

【Exit】(退出)

2.【Edit】(编辑)菜单

【Undo】(撤消)

【Redo】(重做)

【Fade】(消退)

【Cut】(剪切)

【Copy】(拷贝)

【Paste】(粘贴)

【Paste In Place】(作为插入粘贴)

【Paste Into New Image】(作为新图像粘贴)

【Clear】(清除)

【Preferences】(预设)

3.【Canvas】(画布)菜单

【Resize】(重新定义图像尺寸)

【Canvas Size】(画布尺寸)

【Rotate Canvas】(旋转画布)

【Make Mosaic】(制作马赛克)

【Make Tesselation】(制作镶嵌)

【Surface Lighting】(表面光源)

【Clear Impasto】(清除厚涂)

【Tracing Paper】(描图纸)

【Set Paper Color】(设定纸张颜色)

【Rulers】(标尺)

【Guides】(辅助线)

【Grid】(网格)

【Perspective Grids】(透视网格)

【Annotations】(注解)

【Color Management】(颜色管理)

4.【Layers】(图层)菜单

【New Layer】(新图层)

【New WaterColor Layer】(新水彩图层)

【New Liquid Ink Layer】(新液态墨水图层)

【Duplicate Layer】(复制图层)

【Layer Attributes】(图层属性)

【Move To Bottom】(移动到最下层)

【Move To Top】(移动到最上层)

【Move Down One Layer】(向下移动一层)

【Move Up One Layer】(向上移动一层)

【Group】(群组)

【Ungroup】(取消群组)

【Collapse】(合并群组)

【Drop】(合并)

【Drop All】(合并全部)

【Drop And Select】(合并并选择)

【Delete Layer】(删除图层)

【Create Layer Mask】(添加图层蒙板)

【Create Layer Mask From Transparency】(从透明区域建立图层蒙板)

【Enable Layer Mask】(进入图层蒙板)

【Delete Layer Mask】(删除图层蒙板)

【Apply Layer Mask】(运用图层蒙板)

【Lift Canvas To WaterColor Layer】(从画布层分离为水彩图层)

【Wet Entire WaterColor Layer】(湿化水彩图层)

【Dry WaterColor Layer】(晒干水彩图层)

【Dry Digital WaterColor】(晒干数码水彩)

【Diffuse Digital WaterColor】(渗化数码水彩)

【Dynamic Plugins】(动态滤镜图层)

5.【Select】(选择)菜单

【All】(全选)

【None】(取消选取)

【Invert】(反选)

【Reselect】(重新选取)

【Float】(浮动层)

【Stroke Selection】(描边选区)

【Feather】(羽化)

【Modify】(修改)

【Auto Select】(自动选择)

【Color Select】(颜色选择)

【Convert To Shape】(转换为形状)

【Transform Selection】(变换选区)

【Show Marquee】(显示选区边界)

【Load Selection】(载入选区)

【Save Selection】(保存选区)

6.【Shapes】(形状)菜单

【Join Endpoints】(结合最后的节点)

【Average Points】(对齐节点)

【Make Compound】(制作复合路径)

【Release Compound】(释放复合路径)

【Set Duplicate Transform】(设定变形复制)

【Duplicate】(复制)

【Convert To Layer】(转化为普通图层)

【Convert To Selection】(转化为选区)

【Hide Shape Marquee】(隐藏形状选择边界)

【Set Shape Attributes】(设定形状属性)

【Blend】(混合)

7.【Effects】(效果)菜单

【Fill】(填充)

【Apply Surface Texture】(运用表面纹理)

【Orientation】(方向旋转)

【Tonal Control】(色调控制)

【Surface Control】(表面控制)

【Focus】(焦点)

【Esoterica】(特殊效果)

【Objects】(对象)

【KPT Collection】(KPT 滤镜特效)

【Other】

8.【Movie】(影片)菜单

【Add Frames】(添加帧)

【Delete Frames】(删除帧)

【Erase Frames】(擦除帧)

【Go To Frame】(跳转帧)

【Clear New Frames】(清除新帧)

【Insert Movie】(插入影片)

【Apply Script To Movie】(给影片运用脚本)

【Apply Brush Stroke To Movie】(给影片运用笔触)

【Set Grain Position】(设定纹理)

【Set Movie Clone Source】(设定影片的克隆源)

二、画笔

1. Acrylic(丙烯)

Captured Bristle(分叉毛笔)

Dry Brush 10(干画笔 10 号)

Glazing Acrylic 10(柔顺丙烯 10 号)

Opaque Acrylic 10(不透明丙烯 10 号)

Opaque Detail Acrylic 3(不透明细节丙烯 3 号)

Thick Acrylic Bristle 10(厚涂丙烯鬃毛笔 10 号)

Thick Acrylic Flat 10(厚涂丙烯平笔 10 号)

Thick Acrylic Round 10(厚涂丙烯圆笔 10 号)

Thick Opaque Acrylic 10(厚涂不透明丙烯 10 号)

Wet Acrylic 10(湿丙烯 10 号)

Wet Detail Brush 5(湿细节画笔 5 号)

Wet Soft Acrylic 10(柔性湿丙稀 10 号)

2. Airbrushes(喷笔)

Broad Wheel Airbrush 20(滚轮宽喷笔 20 号)

Coarse Spray(粗糙喷笔)

Detail Airbrush(细节喷笔)

Digital Airbrush(数码喷笔)

Fine Detail Air 3(优质细节喷笔 3 号)

Fine Spray(细腻喷笔)

Fine Tip Soft Air 20(优质柔性笔尖喷笔 20 号)

Fine Wheel Airbrush(优质滚轮喷笔)

Finer Spray 50(精细喷笔 50 号)

Graffiti(涂鸦喷笔)

Inverted Pressure(反向压力喷笔)

Pepper Spray(胡椒粉喷笔)

Pixel Spray(像素喷笔)

Soft Airbrush 20(柔性喷笔 20 号)

Tapered Detail Air 3(锥形细节喷笔 3 号)

Tiny Soft Air 5(柔性小型喷笔 5 号)

Tiny Spattery Airbrush(小型泼溅喷笔)

Variable Splatter(变化泼溅喷笔)

3. Artists' Oils(艺术家油画笔)

Blender Bristle(调和鬃毛笔)

Blender Brush(调和画笔)

Blender Palette Knife(融合调色刀)

Bristle Brush(鬃毛画笔)

Clumpy Brush(块状画笔)

Clumpy Thin Flat(块状薄平笔)

Dry Bristle(干性鬃毛笔)

Dry Brush(干画笔)

Dry Clumpy Impasto(干性块状厚涂笔)

Dry Palette Knife(干性调色刀)

Grainy Blender(颗粒调和笔)

Grainy Dry Brush(颗粒干画笔)

Grainy Impasto(颗粒厚涂笔)

Impasto Oil(厚涂油画笔)

Impasto Palette Knife(厚涂调色刀)

Mixer Thin Flat(混合薄平笔)

Oil Palette Knife(油性调色刀)

Oily Bristle(油性鬃毛笔)

Smeary Impasto(沾染厚涂笔)

Soft Blender Brush(柔性调和笔)

Soft Grainy Brush(柔性颗粒画笔)

Soft Grainy Impasto(柔性颗粒厚涂笔)

Tapered Oils(锥形油画笔)

Thick Wet Impasto(湿性粘稠厚涂笔)

Wet Brush(湿性画笔)

Wet Impasto(湿性厚涂笔)

Wet Oily Blender(湿油调和笔)

Wet Oily Brush(湿油画笔)

Wet Oily Impasto(湿油厚涂笔)

Wet Oily Palette Knife(湿油调色刀)

4. Artists(艺术家画笔)

Auto Van Gogh(自动凡高画笔)

Impressionist(印象派画笔)

Sargent Brush(萨金特画笔)

Seurat(修拉画笔)

Tubism(立体派画笔)

Van Gogh(凡高画笔)

5. Blenders(调和笔)

Blur(模糊)

Coarse Oily Blender 10(粗糙油性调和笔 10 号)

Coarse Smear(粗糙涂抹)

Detail Blender 3(细节调和笔 3 号)

Diffuse Blur(扩散模糊)

Flat Grainy Stump 10(颗粒扁平榛形笔 10 号)

Grainy Blender 10(颗粒调和笔 10 号)

Grainy Water(颗粒水性笔)

Grainy Water 30(颗粒水性笔 30 号)

Just Add Water(加水笔)

Oily blender 20(油性调和笔)

Pointed Stump 10(尖角榛形笔 10 号)

Round Blender Brush 10(圆头调和笔 10 号)

Runny(流动)

Smear(沾染)

Smudge(涂抹)

Soft Blender Stump 10(柔性调和榛形笔 10 号)

Water Rake(水性耙笔)

6. Calligraphy(书法笔)

Broad Grainy Pen 40(颗粒宽钢笔 40 号)

Broad Smooth Pen 40(平滑宽钢笔 40 号)

Calligraphy(书法笔)

Calligraphy Pen 25(书法钢笔 25 号)

Dry Ink(干墨笔)

Grainy Pen 15(颗粒钢笔 15 号)

Smooth Edge 15(柔边书法笔 15 号)

Thin Grainy Pen 10(颗粒扁嘴钢笔 10 号)

Thin Smooth Pen 10(平滑扁嘴钢笔 10 号)

Wide Stroke 50(宽笔触 50 号)

7. Chalk(粉笔)

Blunt Chalk 10(硬质粉笔 10 号)

Dull Grainy Chalk 10(钝头颗粒粉笔 10 号)

Large Chalk(宽粉笔)

Sharp Chalk(尖锐粉笔)

Square Chalk(方形粉笔)

Square Chalk 35(方形粉笔 35 号)

Tapered Artist Chalk 10(锥形艺术家粉笔 10 号)

Tapered Large Chalk 20(锥形宽粉笔 20 号)

Variable Chalk(变化粉笔)

Variable Width Chalk(变化宽粉笔)

8. Charcoal(炭笔)

Charcoal Pencil 3(炭铅笔 3 号)

Dull Charcoal Pencil 3(钝头炭铅笔 3 号)

Gritty Charcoal(砂砾炭笔)

Hard Charcoal Pencil 3(硬质炭铅笔 3 号)

Hard Charcoal Stick 10(硬质炭精条 10 号)

Sharp Charcoal Pencil 3(尖锐炭铅笔 3 号)

Soft Charcoal(软炭笔)

Soft Charcoal Pencil 3(软炭铅笔 3 号)

Soft Vine Charcoal 10(软葡萄藤炭条 10 号)

9. Cloners(克隆画笔)

Bristle Brush Cloner(鬃毛克隆笔)

Bristle Oils Cloner 15(油性鬃毛克隆笔 15 号)

Camel Impasto Cloner(厚涂驼毛克隆笔)

Camel Oil Cloner(油性驼毛克隆笔)

Chalk Cloner(粉画克隆笔)

Cloner Spray(克隆喷雾)

Coarse Spray Cloner 50(粗糙喷雾克隆笔 50 号)

Colored Pencil Cloner 3(彩色铅笔克隆 3 号)

Crayon Cloner(蜡笔克隆)

Driving Rain Cloner(雨点克隆)

Felt Pen Cloner(毡毛笔克隆)

Fiber Cloner(纤维克隆笔)

Fine Gouache Cloner 15(优质水粉克隆笔 15 号)

Fine Spray Cloner 35(精细喷雾克隆笔 35 号)

Flat Impasto Cloner(厚涂扁平克隆笔)

Flat Oil Cloner(油性扁平克隆笔)

Furry Cloner(毛发克隆笔)

Graffiti Cloner 20(涂鸦克隆笔 20 号)

Impressionist Cloner(印象派克隆笔)

Melt Cloner(融化克隆笔)

Oil Brush Cloner(油画笔克隆)

Pencil Sketch Cloner(铅笔素描克隆)

Smeary Bristle Cloner(沾染鬃毛克隆笔)

Smeary Camel Cloner(沾染驼毛克隆笔)

Smeary Flat Cloner(沾染扁平克隆笔)

Soft Cloner(柔性克隆笔)

Splattery Clone Spray(泼溅克隆喷雾)

Straight Cloner(平直克隆笔)

Texture Spray Cloner(纹理喷雾克隆笔)

Thick Bristle Cloner 20(厚涂鬃毛克隆笔 20 号)

Thick Camel Cloner 20(厚涂驼毛克隆笔 20 号)

Thick Flat Cloner 20(厚涂扁平克隆笔 20 号)

Van Gogh Cloner(凡高克隆笔)

Watercolor Cloner(水彩克隆笔)

Watercolor Fine Cloner(精细水彩克隆笔)

Watercolor Run Cloner(流动水彩克隆笔)

Watercolor Wash Cloner(洗刷水彩克隆笔)

Wet Oils Cloner 10(湿油克隆笔 10 号)

xBilinear 4P(X 双线性 4P)

xPerspective 4P(X 远景透视 4P)

xPerspective Tiling 4P(X 远景透视地砖 4P)

xRotate2P(X 旋转 2P)

xRotate,Mirror 2P(X 旋转 镜像 2P)

xRotate,Scale 2P(X 旋转,缩放 2P)

xRotate,Scale,Shear 3P(X 旋转,缩放,斜切 3P)

xScale 2P(X 缩放 2P)

10. Colored Pencils(彩色铅笔)

Cover Colored Pencil 3(覆盖彩色铅笔 3 号)

Grainy Colored Pencil 3(颗粒彩色铅笔 3 号)

Hard Colored Pencil 3(硬质彩色铅笔 3 号)

Oily Colored Pencil 3(油性彩色铅笔 3 号)

Sharp Colored Pencil 3(尖锐彩色铅笔 3 号)

Variable Colored Pencil(变化彩色铅笔)

11. Conte（孔特粉笔）

Dull Conte 15（钝头孔特粉笔 15 号）

Square Conte 15（方形孔特粉笔 15 号）

Tapered Conte 15（锥形孔特粉笔 15 号）

12. Crayons（蜡笔）

Basic Crayons（普通蜡笔）

Dull Crayon 12（钝头蜡笔 12 号）

Grainy Hard Crayon 12（颗粒硬质蜡笔 12 号）

Med Dull Crayon 12（地中海钝头蜡笔 12 号）

Pointed Crayon 12（尖角蜡笔 12 号）

Waxy Crayons（石蜡蜡笔）

13. Digital Watercolor（数码水彩）

Broad Water Brush（宽水彩笔）

Coarse Dry Brush（粗糙干画笔）

Coarse Mop Brush（粗糙涂抹画笔）

Coarse Water（粗糙水笔）

Diffuse Water（渗化水笔）

Dry Brush（干画笔）

Fine Tip Water（精细尖水笔）

Finer Mop Brush（精细涂抹画笔）

Flat Water Blender（扁平调和水笔）

Gentle Wet Eraser（柔和湿橡皮擦）

New Simple Blender（新简单调和笔）

New Simple Diffuser（新简单渗化笔）

New Simple Water（新简单水彩笔）

Pointed Simple Water（简单尖水彩笔）

Pointed Wet Eraser（点状湿橡皮擦）

Pure Water Bristle（纯水鬃毛笔）

Pure Water Brush（纯水画笔）

Round Water Blender（圆头调和水笔）

Salt（撒盐）

Simple Water（简单水彩笔）

Soft Broad Brush（柔性宽画笔）

Soft Diffused Brush（柔性渗化笔）

Soft Round Blender（柔性圆头调和笔）

Spatter Water（泼溅水彩笔）

Tapered Diffuse Water（锥形渗化水笔）

Wash Brush（水洗笔）

Wet Eraser（湿橡皮擦）

14. Distortion（扭曲水笔）

Bulge（膨胀）

Coarse Brush Mover（粗糙笔刷揉擦）

Coarse Distorto（粗糙扭曲）

Confusion（干扰）

Diffuser（扩散）

Distorto（扭曲）

Grainy Distorto 10（颗粒扭曲水笔 10 号）

Grainy Mover 20（颗粒揉擦水笔 20 号）

Hurricane（飓风）

Marbling Rake（大理石耙笔）

Pinch（收缩）

Smeary Bristles（沾染鬃毛笔）

Thin Distorto（变细扭曲水笔）

Turbulence（紊乱）

Water Bubbles 35（水泡画笔 35 号）

15. Erasers（橡皮擦）

1-pixel Eraser（1 像素橡皮擦）

Bleach（漂白）

Block Eraser 10（块状橡皮擦 10 号）

Darkener（暗色化）

Flat Drakener 10（扁平暗色化橡皮擦 10 号）

Flat Erasers（扁橡皮擦）

Gentle Bleach 10（柔和漂白橡皮擦 10 号）

Pointed Bleach 15（点状漂白橡皮擦 10 号）

Rectangle Eraser 10（矩形橡皮擦 10 号）

Tapered Bleach 10（锥形漂白橡皮擦 10 号）

Tapered Drakener 10（锥形暗色化橡皮擦 10 号）

Tapered Eraser 10（锥形橡皮擦 10 号）

16. F-X（特效笔）

Confusion（干扰）

Fairy Dust（魔法光点）

Fire（火焰）

Furry Brush（毛发笔）

Glow（发光）

Gradient Flat Brush 20（渐变扁平画笔 20 号）

Gradient String（渐变绳索）

Graphic Paintbrush（写生画笔）

Graphic Paintbrush Soft（柔性写生画笔）

Hair Spray（发丝喷射）

Neon Pen（霓虹笔）

Piano Keys（琴键笔）

Shattered（破损碎片）

Squeegee（橡胶滚轴）

17. Felt Pens（毡笔）

Art Marker（艺术家马克笔）

Blunt Tip 3（硬质尖头笔 3 号）

Design Marker 10（设计专用马克笔 10 号）

Dirty Marker（脏马克笔）

Felt Maker（毡毛马克笔）

Fine Point Marker 5（精细点状马克笔 5 号）

Fine Tip（精细尖笔）

Medium Tip Felt Pens（中等细毡毛笔）

Thick n Thin Marker 10（可塑性马克笔 10 号）

18. Gouache（水粉）

Broad Cover Brush 40（覆盖宽画笔 40 号）

Detail Opaque 10（不透明细节画笔 10 号）

Fine Bristle 10（精细鬃毛笔 10 号）

Fine Round Gouache 10（精细水粉圆笔 10 号）

Flat Opaque Gouache 10（不透明水粉平笔 10 号）

Opaque Smooth Brush 10（不透明平滑画笔 10 号）

Thick Gouache Flat 10（厚涂水粉平笔 10 号）

Thick Gouache Round 10（厚涂水粉圆笔 10 号）

Wet Gouache Round 10（湿性水粉圆笔 10 号）

19. Image Hose（图像水管）

Linear–Angle–B（线性 – 角度 – B）

Linear–Angle–W（线性 – 角度 – W）

Linear–Size–P（线性 – 尺寸 – P）

Linear–Size–P Angle–B（线性 – 尺寸 – P 角度 – B）

Linear–Size–P Angle–D（线性 – 尺寸 – P 角度 – D）

Linear–Size–P Angle–R（线性 – 尺寸 – P 角度 – R）

Linear–Size–P Angle–W（线性 – 尺寸 – P 角度 – W）

Linear–Size–R（线性 – 尺寸 – R）

Linear–Size–R Angle–D（线性 – 尺寸 – R 角度 – D）

Linear–Size–W（线性 – 尺寸 – W）

Spray–Angle–B（喷雾 – 角度 – B）

Spray–Angle–W（喷雾 – 角度 – W）

Spray–Size–P（喷雾 – 尺寸 – P）

Spray–Size–P Angle–B（喷雾 – 尺寸 – P 角度 – B）

Spray–Size–P Angle–D（喷雾 – 尺寸 – P 角度 – D）

Spray–Size–P Angle–R（喷雾 – 尺寸 – P 角度 – R）

Spray–Size–P Angle–W（喷雾 – 尺寸 – P 角度 – W）

Spray–Size–R（喷雾 – 尺寸 – R）

Spray–Size–R Angle–D（喷雾 – 尺寸 – R 角度 – D）

Spray–Size–W（喷雾 – 尺寸 – W）

20. Impasto（厚涂）

Acid Etch（腐蚀厚涂）

Clear Varnish（透明清漆厚涂）

Depth Color Eraser（厚涂和色彩擦除）

Depth Equalizer（厚涂均衡）

Depth Eraser（厚涂擦除）

Depth Lofter（球形厚涂）

Depth Rake（厚涂耙笔）

Depth Smear（沾染厚涂）

Distorto Impasto（扭曲厚涂）

Fiber（纤维厚涂）

Gloopy（软胶厚涂）

Grain Emboss（颗粒厚涂）

Graphic Paintbrush（写生画笔厚涂）

Impasto Pattern Pen（图案钢笔厚涂）

Loaded Palette Knife（载色调色刀厚涂）

Opaque Bristle Spray（不透明鬃毛笔厚涂）

Opaque Flat（不透明平笔厚涂）

Qpaque Round（不透明圆笔厚涂）

Palette Knife（调色刀厚涂）

Pattern Emboss（图案厚涂）

Round Camelhair（圆头驼毛笔厚涂）

Smeary Bristle（沾染鬃毛笔厚涂）

Smeary Bristle Spray（沾染分叉鬃毛笔厚涂）

Smeary Flat（沾染平笔厚涂）

Smeary Round（沾染圆笔）

Smeary Varnish（沾染清漆厚涂）

Texturizer–Clear（纹理 – 透明厚涂）

Texturizer–Fine（纹理 – 细致厚涂）

Texturizer–Heavy（纹理 – 浓重厚涂）

Texturizer–Variable（纹理 – 变化厚涂）

Thick Bristle 10（厚涂鬃毛笔 10 号）

Thick Clear Varnish 20（稠厚透明清漆厚涂笔 20 号）

Thick Round 10（厚涂圆笔 10 号）

Thick Tapered Flat 10（锥形厚涂平笔 10 号）

Thick Wet Flat 20（湿性厚涂平笔 20 号）

Thick Wet Round 20（湿性厚涂圆笔 20 号）

Variable Flat Qpaque（变化不透明平笔厚涂）

Wet Bristle（湿性鬃毛笔厚涂）

21. Liquid Ink（液态墨水笔）

Airbrush（喷笔）

Airbrush Resist（喷笔腐蚀）

Calligraphic Flat（书法平笔）

Clumpy Ink 4（块状墨水笔 4 号）

Coarse Airbrush（粗糙喷笔）

Coarse Airbrush Resist（粗糙喷笔腐蚀）

Coarse Bristle（粗糙鬃毛笔）

Coarse Bristle Resist（粗糙鬃毛笔腐蚀）

Coarse Camel（粗糙驼毛笔）

Coarse Camel Resist（粗糙驼毛笔腐蚀）

Coarse Flat（粗糙平笔）

Coarse Flat Resist（粗糙平笔腐蚀）

Depth Bristle（厚涂鬃毛笔）

Depth Camel（厚涂驼毛笔）

Depth Flat（厚涂平笔）

Drops of Ink 4（水泡）

Dry Bristle（枯鬃毛笔）

Dry Camel（枯驼毛笔）

Dry Flat（枯平笔）

Eraser（橡皮擦）

Fine Point（针管笔）

Fine Point Eraser（针管笔清除）

Graphic Bristle（绘图鬃毛笔）

Graphic Bristle Resist（绘图鬃毛笔腐蚀）

Graphic Camel（绘图驼毛笔）

Graphic Camel Resist（绘图驼毛笔腐蚀）

Graphic Flat（图像平笔）

Graphic Flat Resist（图像平笔腐蚀）

Pointed Flat（针管平笔）

Serrated Knife（锯齿刮刀）

Smooth Bristle（平滑鬃毛笔）

Smooth Bristle Resist（平滑鬃毛笔腐蚀）

Smooth Camel（平滑驼毛笔）

Smooth Camel Resist（平滑驼毛笔腐蚀）

Smooth Flat（平滑平笔）

Smooth Flat Resist（平滑平笔腐蚀）

Smooth Knife（平滑刮刀）

Smooth Rake（平滑耙笔）

Smooth Round Nib（平滑鸭嘴圆笔）

Smooth Thick Brisle 12（平滑厚涂鬃毛笔 12 号）

Smooth Thick Flat 12（平滑厚涂平笔 12 号）

Smooth Thick Round 12（平滑厚涂圆笔 12 号）

Soften Color（柔化颜色）

Soften Edges（柔化边缘）

Soften Edges and Color（柔化边缘和色彩）

Sparse Bristle（秃头鬃毛笔）

Sparse Bristle Resist（秃头鬃毛笔腐蚀）

Sparse Camel（秃头驼毛笔）

Sparse Camel Resist（秃头驼毛笔腐蚀）

Sparse Flat（秃头平笔）

Sparse Flat Resist（秃头平笔腐蚀）

Tapered Bristle 15（锥形鬃毛笔 15 号）

Tapered Thick Bristle（锥形厚涂鬃毛笔）

Thick Bristle（厚涂鬃毛笔）

Velocity Airbrush（快速喷笔）

Velocity Sketcher（快速素描笔）

22. Oil Pastels（油性色粉笔）

Chunky Oil Pastel 10（粗油性色粉笔 10 号）

Oil Pastel 10（油性色粉笔 10 号）

Round Oil Pastel 10（圆头油性色粉笔 10 号）

Soft Oil Pastel 10（软油性色粉笔 10 号）

Variable Oil Pastel（变化油性色粉笔）

Variable Oil Pastel 10（变化油性色粉笔 10 号）

23. Oils（油画笔）

Bristle Oils 20（鬃毛油画笔 20 号）

Detail Oils Brush 10（细节油画笔 10 号）

Fine Camel 10（精细驼毛笔 10 号）

Fine Feathing Oils 20（精细软毛油画笔 20 号）

Fine Soft glazing 20（精细柔顺油画笔 20 号）

Flat Oils 10（油画平笔 10 号）

Glazing Flat 20（柔顺平笔 20 号）

Glazing Round 10（柔顺圆笔 10 号）

Meduim Bristle Oils 15（中号鬃毛油画笔 15 号）

Opaque Bristle Spray（不透明鬃毛笔）

Opaque Flat（不透明平笔）

Opaqur Round(不透明圆笔)

Round Camelhair(圆头驼毛笔)

Smeary Bristle Spray(沾染鬃毛笔)

Smeary Flat(沾染平笔)

Smeary Round(沾染圆笔)

Tapered Flat Oils 15(锥形油画平笔 15 号)

Tapered Round Oils 15(锥形油画圆笔 15 号)

Thick Oil Bristle 10(厚涂鬃毛油画笔 10 号)

Thick Oil Flat 10(厚涂油画平笔 10 号)

Thick Wet Camel 10(厚涂湿性驼毛笔 10 号)

Thick Wet Oils 10(厚涂湿性油画笔 10 号)

Variable Flat(变化平笔)

Variable Round(变化圆笔)

24. Palette Knives(调色刀)

Loaded Palette Knife(载色调色刀)

Neon Knife 30(霓虹刮刀 30 号)

Palette Knife(调色刀)

Sharp Triple Knife 3(尖头三钯刮刀 3 号)

Smeary Palette Knife 10(沾染调色刀 10 号)

Subtle Palette Knife 10(薄型调色刀 10 号)

Tiny Palette Knife 5(小调色刀 5 号)

Tiny Smeary Knife 5(小沾染刮刀 5 号)

Tiny Subtle Knife 5(小薄型刮刀 5 号)

25. Pastels(色粉笔)

Artist Pastel Chalk(艺术家粉腊笔)

Blunt Hard Pastel 40(平头硬质色粉笔 40 号)

Blunt Soft Pastel 40(平头软色粉笔 40 号)

Dull Pastel Pencil 3(钝头色粉铅笔 3 号)

Pastel Pencil 3(色粉铅笔 3 号)

Round Hard Pastel 10(圆头硬质色粉笔 10 号)

Round Soft Pastel 10(圆头软色粉笔 10 号)

Round X-Soft Pastel 10(圆头 X-软色粉笔 10 号)

Sharp Pastel Pencil 3(尖锐色粉铅笔 3 号)

Soft Pastel(软色粉笔)

Soft Pastel Pencil 3(软色粉铅笔 3 号)

Square Hard Pastel 10(方形硬质色粉笔 10 号)

Square Soft Pastel 10(方形软色粉笔 10 号)

Square X-Soft Pastel 10(方形 X-软色粉笔 10 号)

Tapered Pastel 10(锥形色粉笔 10 号)

26. Pattern Pens(图案笔)

Pattern Chalk(图案粉笔)

Pattern Marker(图案马克笔)

Pattern Marker Grad Col(平头图案马克笔)

Pattern Pen Masked(去背图案笔)

Pattern Pen Micro(小号图案笔)

Pattern Pen Soft Edge(柔边图案笔)

Pattern Pen Transprnt(透明度图案笔)

27. Pencils(铅笔)

2B Pencil(2B 铅笔)

Cover Pencil(覆盖铅笔)

Flattened Pencil(扁铅笔)

Grainy Cover Pencil 2(颗粒覆盖铅笔 2 号)

Grainy Pencil 3(颗粒铅笔 3 号)

Grainy Variable Pencil(颗粒变化铅笔)

Greasy Pencil 3(油性铅笔 3 号)

Mechanical Pencil 1(制图铅笔 1 号)

Oily Variable Pencil(油性变化铅笔)

Sharp Pencil(尖锐铅笔)

Sketching Pencil 3(素描铅笔 3 号)

Thick and Thin Pencil(可塑铅笔)

28. Pens(钢笔)

1 - Pixl(1 像素钢笔)

Ball Point Pen 1.5(圆珠笔 1.5 号)

Bamboo Pen 10(竹笔 10 号)

Barbed Wire Pen 7(拉毛金属笔 7 号)

Coit Pen 3(三岔耙笔 3 号)

Croquil Pen 3(速写钢笔 3 号)

Fine Point(针管笔)

Flat Color(平涂水笔)

Grad Pen(渐变钢笔)

Grad Repeat Pen(重复渐变钢笔)

Leaky Pen(漏水笔)

Nervous Pen(紧张线条笔)

Reed Pen 10(芦苇杆水笔 10 号)

Round Tip Pen 10(圆头尖笔 10 号)

Scratchboard Rake(刮擦耙笔)

Scratchboard Tool(草图钢笔)

Smooth Ink Pen(平滑墨水笔)

Smooth Round Pen 1.5(平滑圆头水笔 1.5 号)

Thick n Thin Pen 3（美工钢笔 3 号）

29. Photo（照相笔）

Add Grain（添加颗粒）

Blur（模糊）

Burn（加深）

Colorizer（着色）

Diffuse Blur（扩散模糊）

Dodge（加亮）

Fine Diffuser 30（精细扩散 30 号）

Saturation Add（增加饱和度）

Scratch Remover（清除划痕）

Sharpen（锐化）

30. Sponges（海绵）

Dense Sponge 60（厚海绵 60 号）

Fine Sponge 60（精细海绵 60 号）

Glazing Sponge 60（柔顺海绵 60 号）

Grainy Wet Sponge 160（颗粒湿海绵 160 号）

Loaded Wet Sponge 160（载色湿海绵 160 号）

Smeary Wet Sponge 160（沾染湿海绵 160 号）

Square Sponge 100（方形海绵 100 号）

Wet Sponge 160（湿海绵 160 号）

31. Sumi-e（水墨）

Coarse Bristle Sumi-e（粗糙分叉水墨笔）

Detail Sumi-e（细节水墨笔）

Digital Sumi-e（数码水墨笔）

Dry Ink（干墨笔）

Fine Sumi-e Large（精细大号水墨笔）

Fine Sumi-e Small（精细小号水墨笔）

Flat Sumi-e Large（大号水墨平笔）

Flat Sumi-e Small（小号水墨平笔）

Flat Wet Sumi-e 20（湿性水墨平笔 20 号）

Opaque Bristle Sumi-e（不透明分叉水墨笔）

Soft Bristle Sumi-e 30（柔性分叉水墨笔 30 号）

Sumi-e Brush（水墨画笔）

Tapered Digital Sumi-e（锥形数码水墨笔）

Tapered Sumi-e Large（锥形大号水墨笔）

Tapered Sumi-e Small（锥形小号水墨笔）

Thick Blossom Sumi-e（粗分叉水墨笔）

Thick Bristle Sumi-e 20（粗鬃毛水墨笔 20 号）

Variable Thick Sumi-e（变化粗水墨笔）

Variable Thin Sumi-e 20（变化细水墨笔 20 号）

Wet Bristle Sumi-e 20（湿性鬃毛水墨笔 20 号）

32. Tinting（染色笔）

Basic Round（普通圆笔）

Blender（调和笔）

Blending Bristle 10（调和鬃毛笔 10 号）

Bristle Brush 10（鬃毛笔 10 号）

Diffuser 1（扩散 1）

Diffuser 2（扩散 2）

Directional Doffuser（方向性扩散）

Grainy Glazing Round 15（颗粒柔顺圆笔 15 号）

Hard Grainy Round（硬质颗粒圆笔）

Oily Round 35（油性圆笔 35 号）

Salty（撒盐）

Soft Eraser（软橡皮擦）

Soft Glazing Round 15（柔顺圆笔 15 号）

Soft Grainy Round（柔性颗粒圆笔）

Softener（柔化）

Tapered Easer 20（锥形橡皮擦 20 号）

33. Watercolor（水彩）

Bleach Runny（流动漂白）

Bleach Splatter（漂白泼溅）

Diffuse Bristle（渗化鬃毛笔）

Diffuse Camel（渗化驼毛笔）

Diffuse Flat（渗化平笔）

Diffuse Grainy Camel（渗化颗粒驼毛笔）

Diffuse Grainy Flat（渗化颗粒平笔）

Dry Bristle（干性鬃毛笔）

Dry Camel（干性驼毛笔）

Dry Flat（干性平笔）

Eraser Diffuse（渗化橡皮擦）

Eraser Dry（干橡皮擦）

Eraser Grainy（颗粒橡皮擦）

Eraser Salt（撒盐擦除）

Eraser Wet（湿橡皮擦）

Fine Bristle（精细鬃毛笔）

Fine Camel（精细驼毛笔）

Fine Flat（精细平笔）

Fine Paleete Knife（精细调色刀）

Grainy Wash Bristle(颗粒水洗鬃毛笔)

Grainy Wash Camel(颗粒水洗驼毛笔)

Grainy Wash Flat(颗粒水洗平笔)

Runny Airbrush(流动喷笔)

Runny Wash Bristle(流动水洗鬃毛笔)

Runny Wash Camel(流动水洗驼毛笔)

Runny Wash Flat(流动水洗平笔)

Runny Wet Bristle(流动湿性鬃毛笔)

Runny Wet Camel(流动湿性驼毛笔)

Runny Wet Flat(流动湿性平笔)

Simple Round Wash(简单水洗圆笔)

Smooth Runny Bristle 30(平滑流动性鬃毛笔 30 号)

Smooth Runny Camel 30(平滑流动性驼毛笔 30 号)

Smooth Runny Flat 30(平滑流动性平笔 30 号)

Soft Bristle(柔性鬃毛笔)

Soft Camel(柔性驼毛笔)

Soft Flat(柔性平笔)

Soft Runny Wash(柔性流动水洗笔)

Splatter Water(泼溅水彩)

Sponge Grainy Wet(湿性颗粒海绵)

Sponge Wet(湿海绵)

Wash Bristle(水洗鬃毛笔)

Wash Camel(水洗驼毛笔)

Wash Flat(水洗平笔)

Wash Pointed Flat(水洗纺锤形平笔)

Watery Glazing Flat 30(水性柔顺平笔 30 号)

Watery Glazing Round 30(水性柔顺圆笔 30 号)

Watery Pointed Flat 30(水性纺锤形平笔 30 号)

Watery Soft Bristle 20(水性软鬃毛笔 20 号)

Wet Bristle(湿性鬃毛笔)

Wet Camel(湿性驼毛笔)

Wet Flat(湿性平笔)

Wet Wash Flat 35(湿性水洗平笔 35 号)

Gessoed Canvas(石膏粉画板)

Fine Dots(精细网点纸)

New Streaks(新斑驳纸)

Wood Grain(木屑纸)

Artist Canvas(艺术家画布)

Charcoal Paper(炭画纸)

Simulated Woodgrain(仿真木屑纸)

Thick Handmade Paper(粗纹手工纸)

Coarse Cotton Canvas(粗糙棉质纸)

Fine Hard Grain(精细硬质颗粒纸)

Worn Pavement(磨损肌理纸)

Italian Watercolor Paper(意大利水彩纸)

Linen Canvas(亚麻纤维画布)

Pebble Broad(鹅卵石肌理)

Hot Press(热压纸)

French Watercolor Paper(法国水彩纸)

三、纸张纹理

Basic Paper(普通纸)

Small Dots(小网点纸)

Artist Rough Paper(艺术家粗纹纸)

Sandy Pastel Paper(色粉砂纸)

Rough Charcoal Paper(粗颗粒炭画纸)

Retro Fabric(编织纹理)

Hard Laid Paper(流淌纹理纸)